SPLENDOR OF LIGHTS

BASICS OF
LANDSCAPE WATERCOLOR PAINTING

光之彩

風景水彩畫
的基本

林哲豐 · 著

CONTENTS

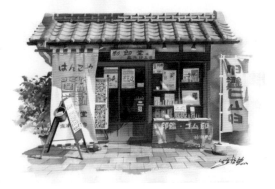

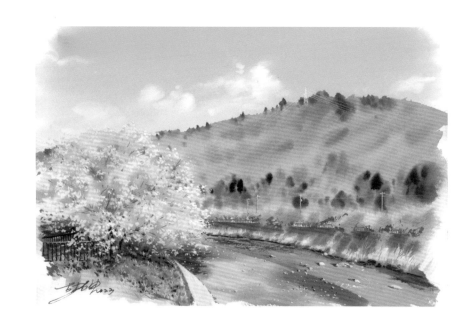

作者序

首先，我要感謝這本書的引薦者 B6 速寫男老師。2019 年《大人的畫畫課》在市場上熱銷後，B6 老師向悅知文化推薦了我，讓 CF 有出版作品的機會。更要感謝悅知文化的編輯玲宜。這本書的生成過程一直是牛步進行，因為對出書沒有太大的自信，擔心能呈現的作品不多，中間一度放棄寫書。事隔一年多，編輯並沒有放棄，仍不斷的鼓勵我，促使這本書順利出版，再次感謝 B6 老師及編輯玲宜。

在我的求學階段，水彩一直都是我又愛又恨的科目，雖然高職念的是美工科，學校的水彩老師很專業，但對於不易開竅的我來說，想學好水彩似乎比登天還難。當時，水彩也被我列入放棄的科目。畢業後，幾乎沒有再接觸過水彩。之後從事電腦繪圖的工作，成為接案的 Soho 族，在各大教科書類的出版社中遊走，一做就是二十個年頭。直到 2013 那年，我和太太美夏到日本旅行，在京都一家位於二樓的書店，不經意地翻閱了幾本水彩書，看到許多日本水彩畫家的作品，充滿通透感的日系畫風深深的吸引著我，才發現這樣的水彩呈現方式和過去所學截然不同，驚訝之餘又再次燃起了我對手繪的憧憬。

回到臺灣之後，立刻搜尋了與水彩相關的訊息，找到許多水彩前輩的作品，其中簡忠威老師的畫作對我產生非常大的影響，勾起了我想重拾畫筆的靈魂，就此進入手繪水彩人生的另一階段。

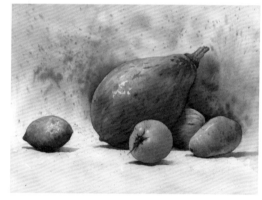

2015 學習臨摹簡老師作品

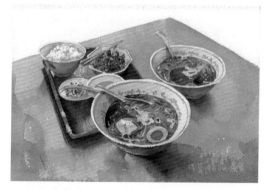

2015 年自學作品

花若盛開，蝴蝶自來，人若精彩，天自安排

我在 2016 年 9 月，成立了「林哲豐日本風景水彩畫」的粉絲專頁，自從 2006 年第一次到日本旅遊後，就愛上了這個四季分明的國度，當時的練習作品都與日本風景息息相關，從和服、電車到四季景色，都是我喜愛的題材。其中一幅作品《女王背影》，在旅日社團中分享，得到相當熱烈的迴響。

因緣際會下，這幅畫意外開啟我的教學人生，並在星巴克咖啡廳裡克難地進行我的第一堂課。教學之路一開始也並不在我的人生計畫中，一切都來的那麼突然，又莫名的順理成章。

現在是資訊發達的時代，不出門也能知天下事，於是我利用這些網路媒介於 2017 年 6 月在 FB 發了一篇招生文，短短一個晚上全部額滿。驚喜之餘，內心有著被肯定的感動，腦海中浮現了曾經看過的幾句銘言：「花若盛開，蝴蝶自來，人若精彩，天自安排。」當你將自己準備好了，自然會被看見，越不順遂的人生際遇，越急不得。我常用這幾句話鼓勵自己，也分享給大家。

水彩是一輩子的朋友

相信喜愛我畫作的朋友，常常會在文末看到「水彩是一輩子的朋友」這句話。美夏是念商科的，因為我教課的關係，她也會跟著學習。某天晚上半夜三點，起床發現美夏正在偷偷的潤稿。她告訴我，閉上眼睛之後，腦海中都是水彩的步驟畫面，久久揮之不去，乾脆爬起來將剛才腦中浮現的作畫過程實際操作一遍。我很開心也很滿足，能與另一半一起培養著相同興趣是件多麼美好的事。水彩幾乎占據了我們的人生下半場，即使是路邊小角落的光影，我們都會一起討論該怎麼畫、SOP 如何進行。現在學習水彩已不再是難事，不像過去只能看老師的示範硬記在腦中，回家後再憑印象學習。跟著影片的輔助教學，重複觀看，透過網路就能快速學習世界各地優質畫家的技巧，生在這年代的我們多麼幸福！培養任何興趣都好，跨出第一步很重要，水彩只是一個選項，給自己一個機會去發掘它，或許會發現自己潛在不為人知的天分喔！

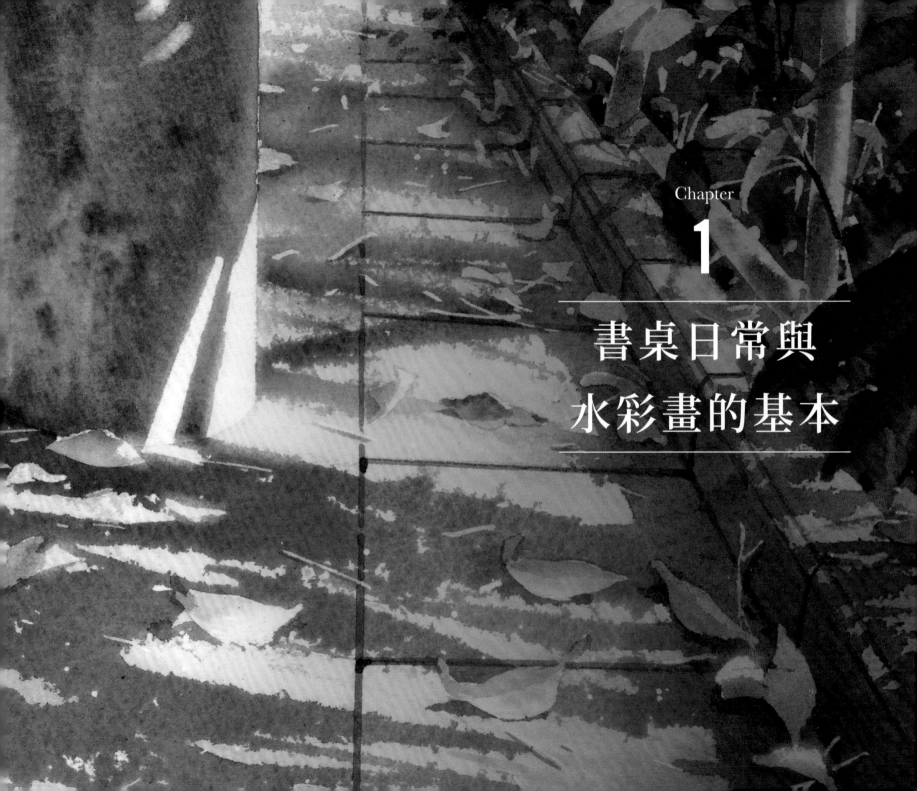

書桌日常與
水彩畫的基本

1. 常用的水彩工具

在準備畫水彩之前，記得先替自己準備一套基本工具，不需要追求特定品牌或迷信高價位的筆才能畫得好看。各家筆刷或顏料都有著不同的優點，只要試用過後覺得順手，就是最適合自己的。這邊將仔細分享一般作畫過程中會使用到的工具。

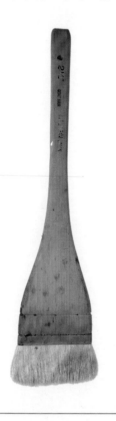

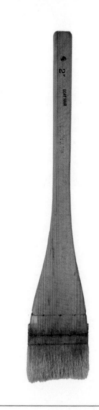

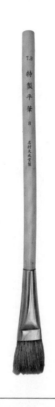

日本 Holbein 好賓羊毛排刷 2.5 吋。筆毛沾水後的保水度極佳，適合大面積打水。

日本 Holbein 好賓羊毛排刷 2 吋。筆毛沾水後的保水度極佳，適合小區域面積打水及上色。

名村大成堂特製平筆 8 號。此筆為山羊毛製成，吸水後的筆毛富有彈力，非常適合進行畫面的塊狀處理。

名村大成堂特製平筆 6 號。此筆為山羊毛製成，吸水後的筆毛富有彈力，非常適合進行畫面的塊狀處理及描繪小區域的細節。

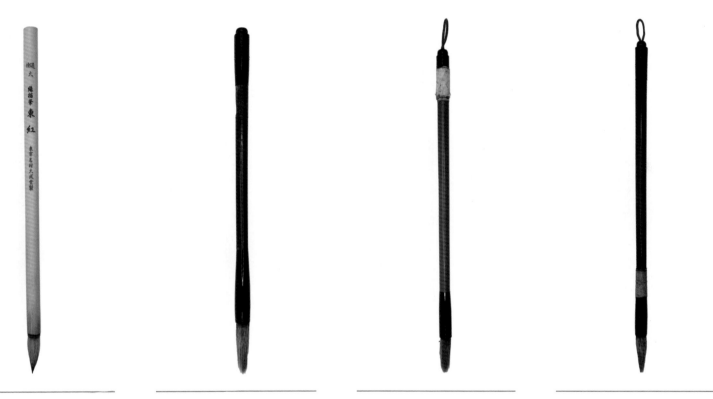

名村大成堂特選大號線描筆。此筆爲黃鼠狼毛、羊毛製成，特點在於筆頭爲細尖型，非常適合描繪樹葉形狀及細部的處理。

文山社大如意羊毛筆。從2016年至今，此筆跟隨了我好幾個年頭，十分喜歡其筆毛的回彈性與吸水性強。筆毛非常適合飛白處理及區域範圍的塡色，是一支實用性佳，CP值高的平價筆。

文山社狼毫中楷毛筆。此筆也已使用多年，回彈性極佳、保水性強，進行線條的描繪與飛白處理極爲到位。

文山社狼毫中楷毛筆。將退役下來的這支筆轉爲留白膠使用，因爲它有著極佳的回彈性，無論是運用在敲擊星空、海面水波紋及樹葉塑形都非常適合。

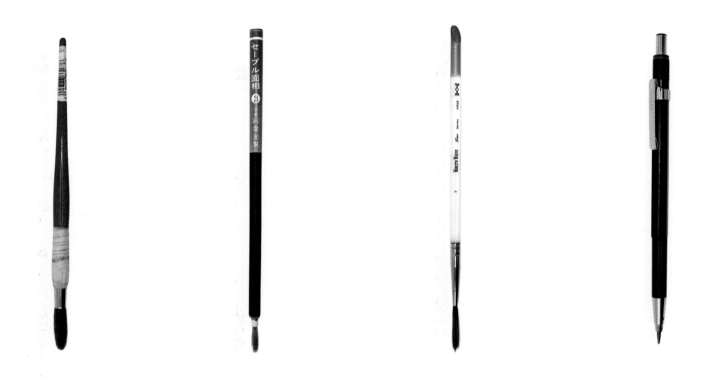

英國 NEWTON 牛頓圓頭半貂紅桿水彩筆。此筆筆毛極硬，回彈力佳，適合做洗白處理。筆桿中段因爲年分已久，產生脫落現象，所以使用紙膠帶纏繞繼續使用。

彩雲堂 3 號面相筆。此筆爲貂毛製成，吸水性佳，適合描繪五官或樹葉等細節部分。

馬可威 Macro Wave AR68 的尼龍勾繪拉線筆。筆毛極長，非常適合描繪樹枝或電線等線性筆觸。

工程筆 2B。基於方便性，此筆筆尾有簡易的削筆功能，外出寫生打稿時也十分便利。

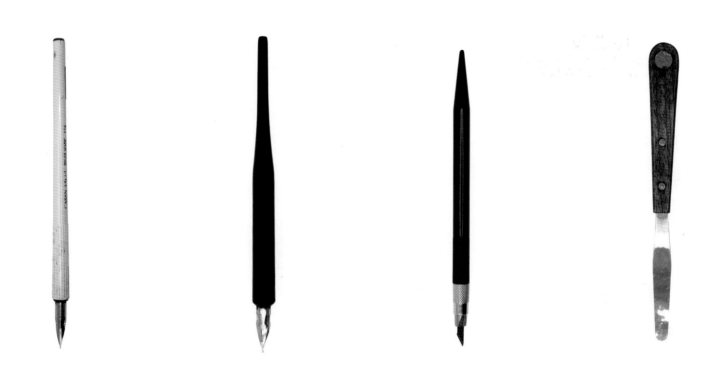

沾水筆-G筆尖。此筆適合描繪細微樹枝或電線等線條物品。

沾水筆-書法筆尖。此筆適合描繪細微樹枝、樹葉或電線，使用於落款簽名也非常合適。

筆刀。使用紙膠帶時需要切割型板，筆刀是非常重要的工具。

油畫刮刀。當濃郁的水彩顏料快乾時，可適時使用刮刀刮出如樹枝的亮面、形體、小石頭等效果。

日本蜻蜓牌橡皮擦。用過很多廠牌的橡皮，這款橡皮擦軟硬度很剛好，擦拭時較不容易傷紙張。

豬皮擦。去除留白膠時專用。

LEFRANC BOURGEOIS 留白膠。接觸水彩這些年，用過了無數留白膠，不是顏色太白不好辨識，就是黏著度太高，容易殘膠。最後使用這款留白膠，淡藍的顏色在遮蔽時辨識度極佳，可將它分裝到小瓶子裡方便攜帶，是我極力推薦的品牌。

肥皂。使用留白膠時，筆毛需要沾取肥皂才能有效保護筆毛。可將旅行時飯店提供的肥皂裝在塑膠盒中，方便外出攜帶。

噴水罐。在臺北後火車站「瓶瓶罐罐」店內購入。噴水罐不需特地選用何種品牌，只要噴出來的水呈霧狀，按壓順暢即可。我也曾使用過美髮店的噴霧罐，所以沒有太大的限制。

筆洗筒。可折疊，收藏於畫袋內不占空間。

工程筆磨芯機。研磨工程筆芯專用，可快速讓筆芯恢復尖銳狀。

溝槽尺。這把尺很舊了，從念復興商工時期跟隨我到現在，尺面的刻度已經磨到無法辨識，但我還是捨不得丟掉。一般美術社可以買到各種不同的尺寸，這把是 30 公分。

鹽巴。在水彩的表現上也非常重要，不同的乾濕度下，撒鹽巴的時機點與呈現效果也大不相同。鹽巴可以表現出結晶狀，有時運用在草叢中的蘆葦、花朵、水面波光甚至花火，也會有很令人驚豔的效果，購買一般台鹽即可。

IKEA 吸水布。價格便宜，吸水性佳。教學期間看過很多學生帶了擦拭電腦的布，不但無法順利將筆上的水分吸乾，也容易延遲上色的時機點。因此，務必要選擇吸水的布面材質。

紙膠帶。較常使用的是寬度 2 公分，可將紙張固定於畫板上，其他尺寸也可依據不同大小來進行遮蔽，避免大量使用留白膠，較容易傷害紙面。

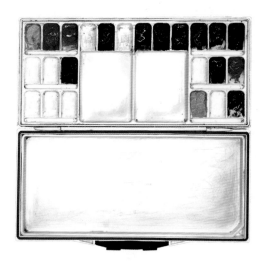

Arches 水彩紙種類區分爲細紋、中粗紋、粗紋三種。細紋表面較爲光滑、吸水性較慢，顏料不容易固定附著，也因爲表面光滑，適合畫插畫、人物五官，花類植物等題材；而粗紋表面較粗糙、保水性佳，較能進行大範圍的渲染，飛白效果佳，適合多層次堆疊；中粗紋則表現中庸，表面紋理在細紋與中粗紋之間，各類題材都能駕馭。畫純水彩的紙張厚度建議 300g 以上，遇水較不容易產生皺褶。

MIJELLO 美捷樂 24 色保濕調色盤。從事水彩教學這幾年，換了不少廠牌的調色盤，不論是金屬製還是可拆換色格的調色盤，最後還是用回這個款式。主要是因爲調色區的範圍夠大，對純水彩來說調色區極爲重要，畫面中的空格處就是我的試色區。

2. 關於使用的顏料

日本 Holbein 好賓顏料。從接觸水彩開始，試用過幾個不同廠牌的顏料，但最終還是好賓的顏料用得最順手。我曾購買了許多不同色系來試用，有選擇障礙的我，還是盡可能簡化習慣用色，濃縮至目前常用的幾個冷暖色系，好像也足夠應付不同題材。

好賓顏料的色彩飽和度高、耐光性佳，在紙張上有良好的流動性。我常在紙上加入多色顏料，不時搖動畫板，讓它們隨意的流動混色，效果出奇的好。此外，它的通透度極高，尤其在堆疊色塊時底層的顏色不易被覆蓋，經過多色重疊後，仍然能讓畫面保持乾淨。尤其是 W294 群青具有色粉沉澱的效果，使用粗紋水彩紙上色時，當紙張乾燥後，色粉會沉澱於紙張紋路上的凹陷處，我非常喜愛這個效果，甚至到了迷戀的地步。

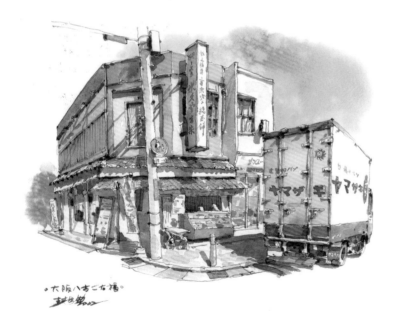

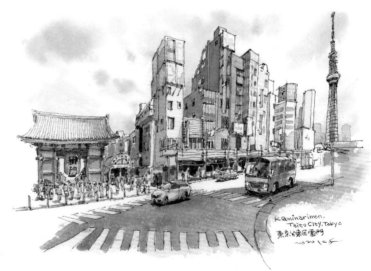

3. 調色盤的配置

關於我的調色盤，從早期不斷的摸索顏料特性、試色，一直到現在大家看到的模樣，習慣將冷色放在右邊，暖色在左邊，視覺上看起來相當順暢。我使用的顏料不多，顏料的多寡和一幅畫的成敗並不相關，能精準的掌控水分和時間，加入想要的色彩，才是讓作品成功的關鍵。

顏料對照表（調色盤中上方由左至右）：

W243C 鎘深黃 /CADMIUM YELLOW DEEP

W207A 褐深紅 /PYRROLE RED

W213B 歌劇紅 /OPERA

W315B 藍紫 /PERMANENT VIOLET

W334A 紅赭 /BURNT SIENNA

W333A 焦赭 /BURNT UMBER

W336A 棕褐 /SEPIA

W294A 群青 /ULTRAMARINE DEEP

W291A 鈷藍 /COBALT BLUE HUE

W307A 酞菁藍 /PHTHALO BLUE YELLOW SHADE

（調色盤中左側）

W356A 派尼灰 /PAYNE'S GREY

（調色盤中右側）

W302C 海洋藍 /MARINE BLUE

W305B 錳藍 /MANGANESE BLUE NOVA

W266A 耐久綠 /PERMANENT GREEN

W275B 墨綠 /SAP GREEN

白色顏料。如果曾上過我的課，便知道我平時極少使用白色顏料，在透明水彩的世界裡，我盡可能挑戰自己保留紙張原始的白，白色顏料較常用在潤稿時修飾畫面或製造特殊效果時使用。

W243C W207A W213B W315B W334A W333A W336A W294A W291A W307A

W356A

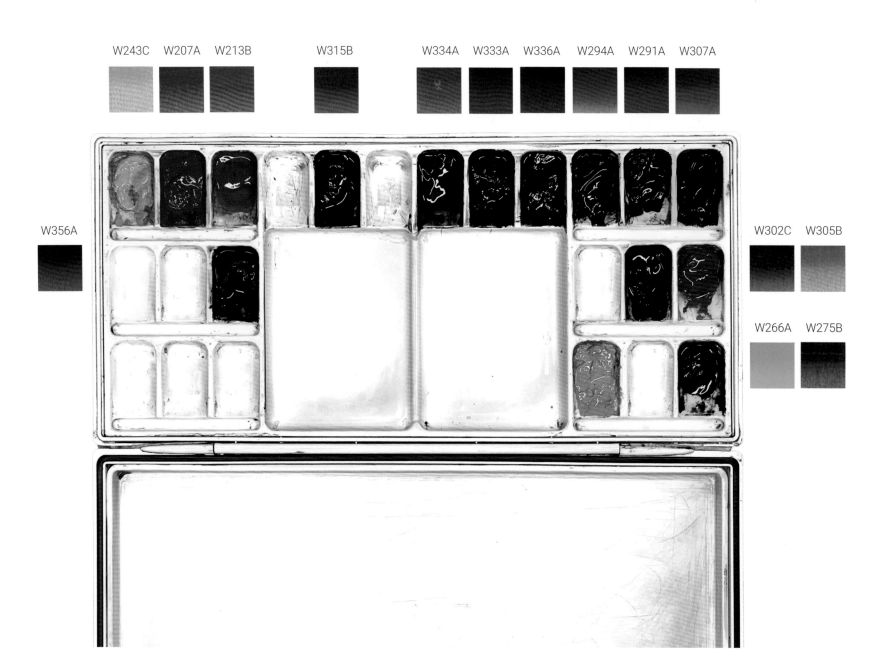

W302C W305B

W266A W275B

1. 罩染

在水彩的技法裡，罩染是一種利用水彩通透性進行二次上色的技巧。上色過程中，不太會影響第一層的底色，可藉此達到加深渲染的效果，且不容易產生明顯的筆觸。

STEP・1
先將水底的岩石結構大致完成，等畫面完全乾燥之後，準備進行第二次平塗上色。

STEP・2
使用任何色系進行第二次大面積的平塗。

STEP・3
完成罩染後，依然可以清楚看見水底的岩石結構。

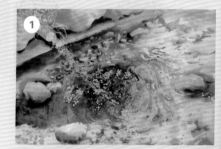
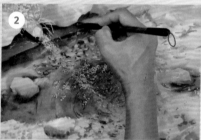
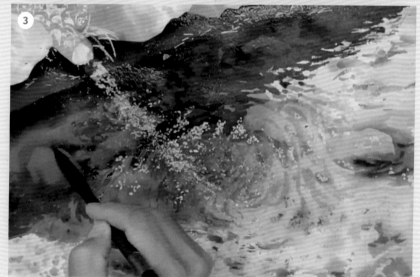

2. 打水

「打水」是使用排筆均勻的幫水彩紙上水的過程，是渲染技法中重要的前置作業。如果打水過量，顏料不容易附著，將無法讓色彩達到飽和的效果；打水太少，紙張乾的快，畫面便容易產生明顯的筆觸。

STEP · 1
使用 2 吋大小的排筆，沾取乾淨且適量的水分，由上而下、由左而右，有規則性的反覆來回，將紙面均勻打濕。

STEP · 2
打完水後，可以將畫紙放在光線下觀察，整張紙因爲有水會呈現反光，即可判斷打水是否均勻。

STEP · 3
若有均勻的打水，則會呈現良好的渲染效果（左圖）；而沒刷到水的地方，在光線下則不會反光，上色便容易留下空白筆觸（右圖）。

均勻打水的效果

不正確打水的效果

3. 塑形

物體在畫面上是否能完整呈現，首重塑形的細膩度，及是否符合邏輯性，這裡舉例大家最常描繪的物體「山脈」。

圖中富士山的結構輪廓屬於緩起緩降型，帶給觀畫者平靜且安穩的感受。右圖上的富士山有高聳的山頂，表現過於強烈，令人有種不安感。右圖下的山頂則過於圓潤，雖然現實中確實有碗公型的山，但如果呈現在畫作上，以邏輯性來看較不合理，就審美觀而言，也難達到好的效果。

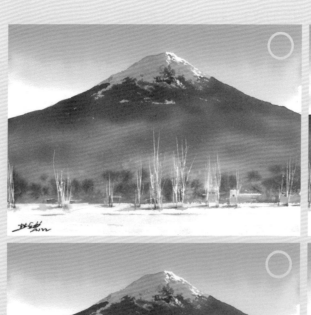
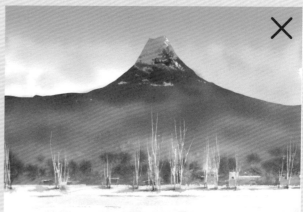
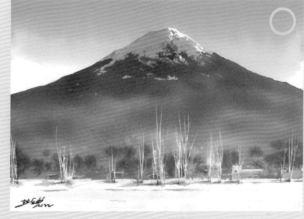
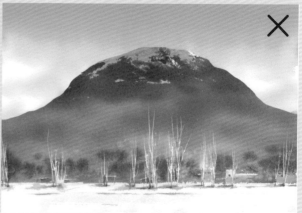

4. 何謂濕中濕技法

在水彩繪製過程中，是一個相當難的技法，要使用多少水分，如何避免產生水痕、對顏料濃淡的拿捏，以及對時間的掌握度，都是在與時間賽跑的極限考驗。

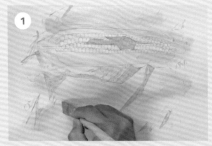

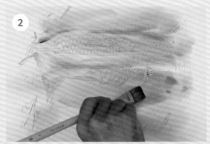

STEP・1

將紙面打濕後，由淺到深、明到暗，持續上色。

STEP・2

筆上的顏料需越來越濃，避免重複洗筆，讓筆毛上的顏料保持一定濃度與濕度。

STEP・3

爭取時間加快速度，將畫面需要呈現的基本色一次畫到位，在水分乾燥之前，都可以持續進行上色。

STEP・4

最濃、最深的顏料基本上會在最後時刻使用，很適合分割背景以凸顯主體。

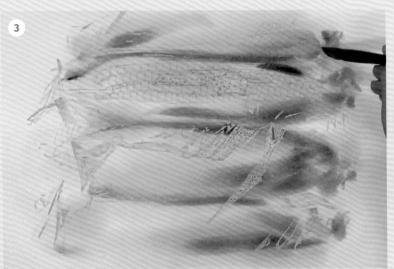

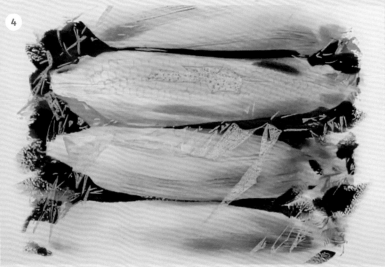

5. 何謂飛白

將筆去除多餘水分至半乾的狀態，運用筆毛的側鋒掃過紙面，就會出現飛白，但紙張的紋路也會影響飛白的效果。

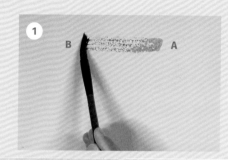

STEP • 1
因為筆毛的含水量不足，此時輕按筆腹，由A點掃到B點，在紙面上就非常容易留下或大或小的空隙。

STEP • 2
如圖示，不同的紙張紋路所呈現的效果也會有很大差異。

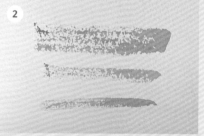 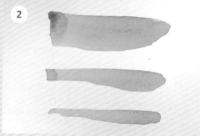

粗面紙張效果　　　　　　　　平滑面紙張效果

經常運用於樹木、路面陰影、天空雲層或石頭粗糙表面等，強調筆觸上的細節呈現。

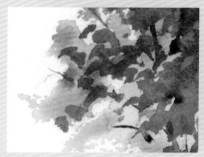

6. 何謂洗白

預留紙張原始的白，以呈現較自然的高光。利用較粗硬的
筆毛沾水，帶起紙面顏料的技法。

STEP · 1

沾水來回搓洗高光處與顏料的邊緣。

STEP · 2

使用衛生紙將搓洗起來的顏料吸乾。

STEP · 3

洗白之前，畫面上無光暈感。

STEP · 4

洗白之後，可以呈現如相機拍攝出來的自然光暈。

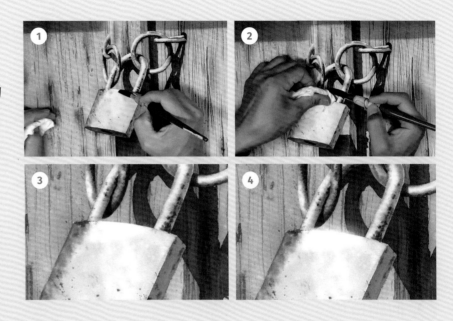

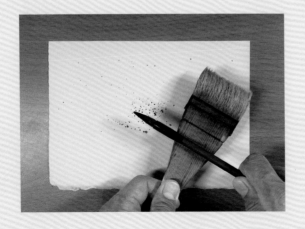

7. 何謂敲筆

製造飛濺或顆粒感的效果，筆毛上的水分或紙張的乾濕度
不同，敲出來的顆粒效果也會有所差異。可自行嘗試看看
不同角度敲擊出來的感覺，運用在適合的畫面中。

上下敲擊，會呈現偏圓形的顆粒狀。

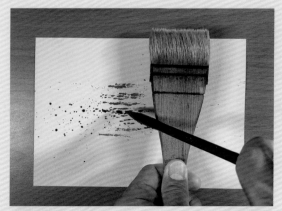

筆桿傾斜的角度不同，可呈現噴射狀的效果。

紙張表面乾濕度不同，暈染效果也會有所差異。

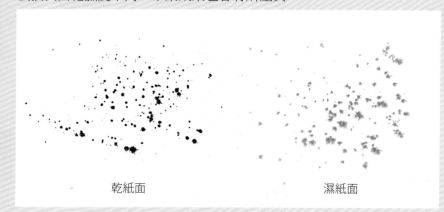

乾紙面　　　　　　　　濕紙面

8. 何謂接色

屬於一次性的連續技巧，在畫面裡以不同的顏色進行接合。顏色之間透過
濕潤的水分，達到互相渲染的效果，讓顏色可以完美接合在一起。

STEP・1
先使用任一顏色，筆毛需要有相當充足的水分，避免產
生剛下筆，顏料就乾掉的情況。

STEP・2
以不同的顏色，在起筆的色塊邊緣進行接合，使顏料自
然地渲染在一起，為接色的概念。

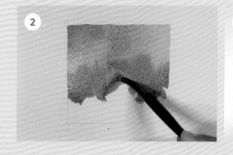

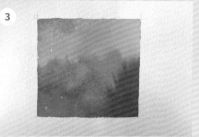

STEP・3
接合處完成渲染的效果。

9. 何謂混色

混色與濕中濕是相當類似的技法，都是在畫紙濕潤的
情況下進行上色。唯一不同的是，混色只在初期替環
境色打底時使用；而濕中濕，是一直持續畫到畫紙乾
燥為止。

STEP · 1
先在紙面區塊內均勻地進行打水。

STEP · 2
由左而右，陸續於紙面上加入顏色。在紙上進行調
色，達到渲染的效果。如果透過調色盤調色，顏色會
較為混濁。

STEP · 3
完成的渲染效果，呈現一種乾淨的朦朧感。

10. 何謂重疊法

顏色堆疊的過程，是 1+1 = 2 的概念。可以是相同顏色的加深，也可以是不同色域的疊加。每一次的重疊上色，需等候紙張完全乾燥後再進行。

STEP・1

先將大範圍區塊進行平塗，保留紙箱上緣的受光面不上色。第一層完成後，記得將紙張吹乾。

STEP・2

再用同色系來加深與重疊中間的暗部區塊，即可區分出第三個面。完成後，記得將紙張吹乾。

STEP・3

也可在整體上色都完成時，繼續重疊紙箱的陰影處，使畫面結構更加立體。

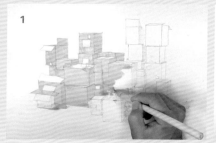

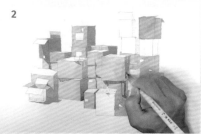

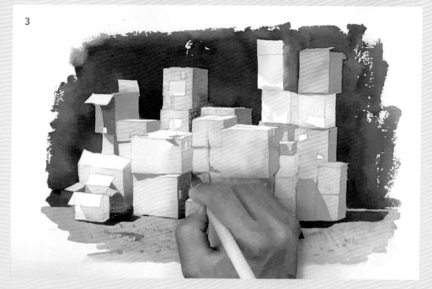

11. 何謂搖動畫板技巧

進行大塊面積上色時，經常會在畫面留下筆觸，為了使畫面受色均勻，可以一邊上色，一邊轉動畫板，讓顏料能快速渲染，產生完美的漸層。

STEP・1
將畫面打濕後，用較多水分的顏料任意平塗於紙面上，邊上色邊搖動畫板。

STEP・2
加入第 2 或第 3 色，甚至更多顏色。持續轉動畫板，觀察顏料流動的情形，直到畫面均勻的渲染為止。

STEP・3
吹乾畫面後，即可得到一個柔和又完美的渲染畫面。

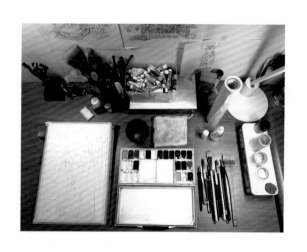

4. 找出最適合自己的作畫環境

我居住在中和不算大的大樓裡，坪數不大，能做畫的範圍也不大。早年從事電腦繪圖工作，一天工作最久長達 16 個小時，肩頸留下了長年累積的職業傷害，曾經因為畫了僅僅四開大小的作品，就讓我痛到躺上一整天無法起身，使得做畫的尺寸只能限制在八開大小以內，也是身體處在最舒服狀態下能完成的做畫尺寸。作畫用具的放置方式如圖，洗筆、調色盤及畫筆都放在右側，畫板置於左邊，這是我覺得在運筆上最為流暢的擺設。

大家平時可以多嘗試變換工具的配置位子，從中找出最適合自己作畫的習慣、流程，當你在最自在、輕鬆的狀態下創作，才有機會畫出令人滿意作品。

5. 紙張的選擇

這次示範的紙張，是 Arches 水彩紙 300g 粗紋，為教學示範中常用的紙張，其表現無論是渲染、堆疊、細部潤飾都相當出色。鉛筆使用的是 2B 工程筆。描繪時，盡可能用較輕的握筆力道來畫初稿，確認之後，再用較明確的力道畫下實體線。如此一來，上色後，紙面上也能避免多餘且雜亂的鉛筆線。

6. 紙膠帶的使用方式

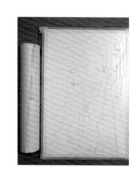

紙膠帶的使用，對初學者來說非常重要。還記得高中上水彩課時，老師通常不會教你如何遮蔽最白的地方或高光部分，自然留白固然是功力的展現，但初學者很難在上色的同時，控制住水分又留白。使用紙膠帶或留白膠遮蔽主體，讓作畫運筆的過程更流暢，對初學者來說，是一個較安全、不易出錯的作畫流程，失敗率低，更不容易放棄水彩。

STEP・1
《女王背影》是這次示範畫面的主角，和服屬於較亮色系，背景也帶有一些複雜元素，所以使用紙膠帶將主體進行遮蔽，右邊的電線桿亦可以進行遮蔽，方便刷色時能無阻礙的進行。

STEP・2
30 公分的紙膠帶因為面積較大，不容易拉扯開，可先撕一小段落固定於紙張後，用右手掌壓住紙膠帶邊緣，再以緩慢滾動的方式，將紙膠帶拉出較大的遮蔽範圍。

STEP・3
利用筆刀切割紙膠帶，應避免直接在紙面上切割。這麼做容易在紙面上留下一條長且不必要的痕跡，上色時也會出現無法消除的切割線。

STEP・4
右邊的電線桿可使用較小捲的紙膠帶進行黏貼。黏貼完成的樣貌。

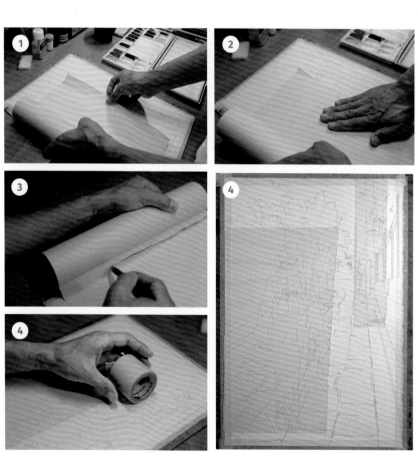

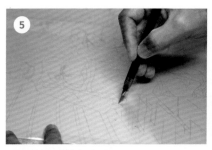 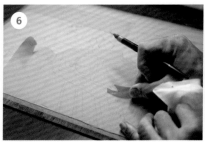 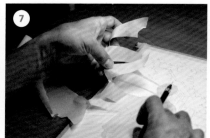

STEP・5

新的筆刀刀頭基本上相當銳利,運筆切割時不需要太用力,利用筆刀圓形筆桿的特性,轉筆時,可以切割出任何複雜的版型。

STEP・6

全部切割完畢之後,以刀頭輕輕挑起不屬於遮蔽範圍的紙膠帶。

STEP・7

較複雜的區域,務必要輕柔緩慢地撕開,避免未切割完整的區域被撕開,如果再重新貼上去,可能會導致紙膠帶無法黏貼密合。

STEP・8

當刀頭使用了一段時間之後,可能會出現切割不容易斷的情況,此時應該是刀頭不夠銳利,建議更換新的刀頭。

STEP・9

換下來的舊刀頭,請務必裝入回收盒進行回收,避免直接丟進垃圾桶。完成紙膠帶遮蔽的樣貌。

7. 留白膠的使用時機

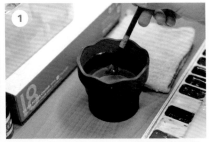

STEP・1

較細膩且需要留白的部分，就得使用留白膠進行遮蔽。
基本上需準備一支便宜的毛筆，將留白膠、肥皂等材料
分裝成小罐。先將筆毛沾濕。

STEP・2

使用留白膠之前，務必對筆毛進行保護，可以在肥皂上
反覆滾動，讓肥皂液均勻地包覆筆毛。適量沾取留白膠。

STEP・3

我常跟學生聊到種瓜得瓜理論，作畫的題材很多，要養成
多觀察眼前景物的外型輪廓及邏輯性的習慣。像這張原圖
並沒有落葉和小樹枝，但平常可以在路邊看到它們的存
在，加上這些元素能讓畫面更加生動，更有故事性。上膠
後畫出落葉形狀，小樹枝的掉落方向不可太過一致。

STEP・4

利用敲筆敲出一些地面上的顆粒，代表路上小石子的亮面
或是碎葉。畫面中，利用手指做出敲擊的動作，也可使用
較大的筆來支撐。

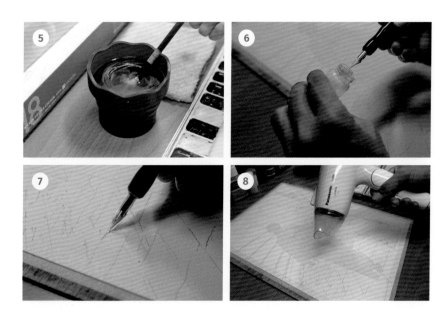

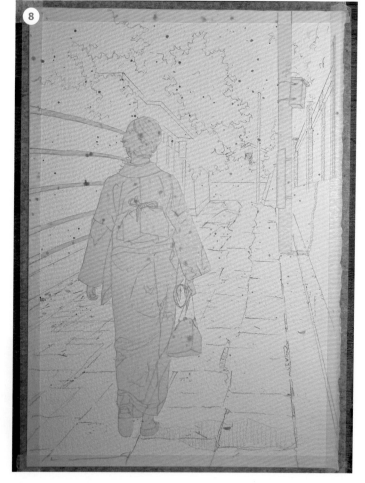

STEP · 5

雖然有肥皂保護筆毛，但不建議停留太久。此時筆刷上可能會有殘膠，使用完應盡快清洗。

STEP · 6

較細微的樹枝，可使用沾水筆沾取留白膠描繪。

STEP · 7

樹枝的外型有長有短，許多同學常常畫出同樣方向、同樣長度的樹枝，容易讓畫面感覺像複製貼上，需重新整理並設計一下構圖，配置出一個合理的畫面。

STEP · 8

使用吹風機將畫面進行吹乾。完成留白膠遮蔽的樣貌。

8. 天空、遠景的上色

STEP • 1

使用排筆作爲開場，先將筆毛沾水潤濕。我習慣在筆毛潤濕後，在洗筆筒邊緣沾掉多餘的水，避免筆毛水分太多造成滴落。

STEP • 2

基本上，作畫可以由上而下、由左而右。但這個方式，也不一定會套用在每次作畫上。有時候，我會從面積最大的範圍開始起筆，由大而小、由最淺到最深，以此爲上色順序的原則。這裡先從天空畫起，打水時連同樹木的範圍一起。

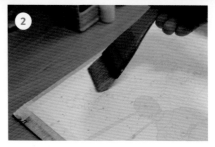

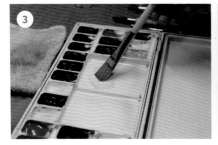

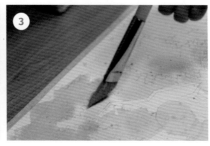

STEP • 3

打完水之後，先以 8 號平筆沾取適量錳藍點綴藍天，並適度留些空白作爲白雲。鋪完天空之後，再以鎘深黃處理左上角的銀杏，因爲樹葉屬於中遠景，我並不想畫出它的細節，樹葉由綠轉黃、轉紅，只強調秋天應有的色調；淡淡的耐久綠也鋪陳其中。

STEP · 4

繼續使用 8 號平筆沾取粉紅，混些鎘深紅，調出京都的楓紅色系。此時紙面上的水分已漸漸減少，正好可以用較濃的顏色做出塊面，一叢一叢的濃密楓葉應運而生。

STEP · 5

最後使用墨綠色，調出更濃的色調將黃與紅之間切割開來，並在右邊電線桿後方帶出一些綠葉叢。

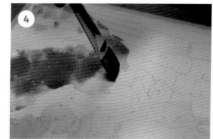
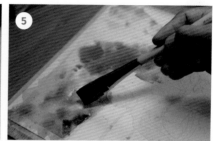

STEP · 6

畫完背景最遠方的天空、銀杏、楓葉，水分也到了一定的乾濕度，可以使用少許鹽巴來製造特殊效果。以手指沾取少許鹽巴，用食指與大拇指反覆搓揉，讓鹽巴自然掉落，避免鹽巴聚集於紙面上。

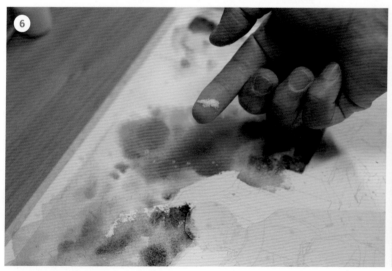

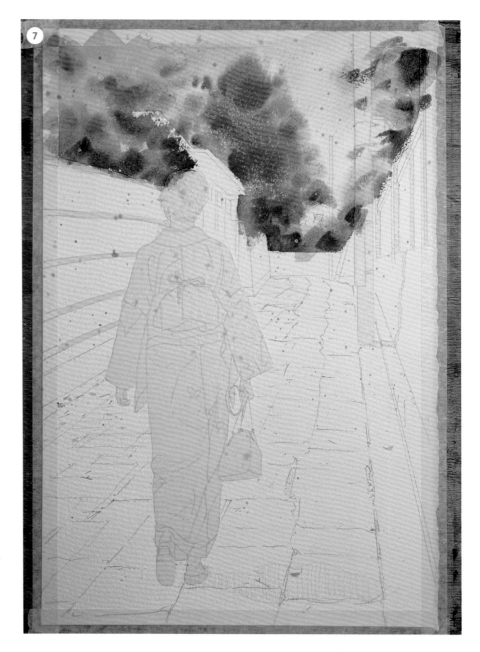

STEP • 7

紙張乾燥之後，鹽巴會吸附紙上的水分，產生類似
雪花形狀的結晶。遠方背景的樣貌便完成了。

9. 中景與地面的環境上色

STEP・1

使用排筆沾水，打濕左面竹籬、地面石塊、右方圍牆，留意水分是否均勻。打水之後建議將畫板拿到燈光底下，查看畫板四周是否有反光，無反光現象就是打水不平均，可再拿排筆填補一下。

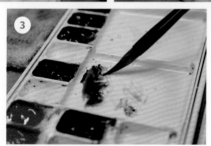

STEP・2

觀察左邊竹籬爲暖色基底，可使用紅赭來做局部的渲染，並適度留下一些白。原因是紙面濕度會讓顏料渲染開來，若畫得太密、不留空間，就會缺少層次。畫完第一層基底色之後，無需洗筆，可直接沾取紅赭繼續加深左邊竹籬，再取一些群青作爲混色，地面亦可點綴一些粗糙面。

STEP・3

繼續加深、勿洗筆，有些初學者習慣每換一次顏色洗一次筆，當我們需要塑形時，筆毛上的水分不能太多，除非是由深色回到淺色，這時候才需要重新洗筆。加深取一些藍紫色，再取一些焦赭，準備畫一些有形的物件。

STEP • 4

接著分割地面石塊的線條，如果筆毛上的水分太多，畫出來的線條容易暈開，成不了形。此時，要把握紙面上微濕的水分，這個時機點適合用來塑造有形的形體。

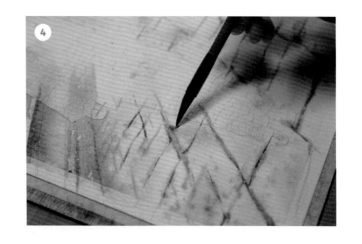

STEP • 5

竹籬上的木片，因為受光，下緣會產生陰影，這裡也可使用同色系的藍紫、焦赭調出深色。前面已使用紙膠帶遮蔽了木條，因此可以很放心的一筆帶過。每當一個階段完成後，我都習慣吹乾畫面，一來可避免再次上色形成水漬；另一方面，紙張吹乾後較為平坦，能使後面的上色更加順暢。

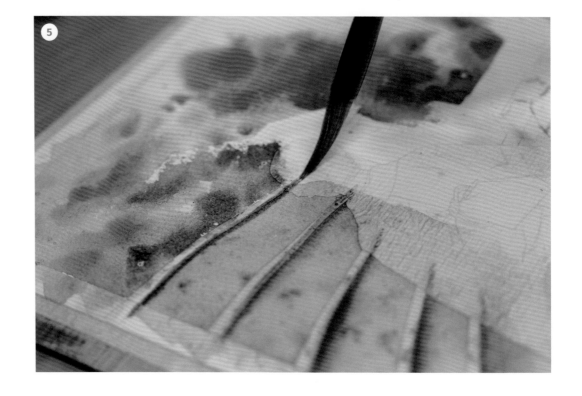

STEP・6

這是一個重要的技巧，是年輕時在動畫公司畫背景時很常用到的技法。因為年代久遠，已忘了正式的技法名稱，於是我以最直覺的方式簡稱它為「夾筷子技法」。基本上就像是吃飯夾菜，只是這次夾的不是菜，而是定位在溝槽尺的凹型縫隙裡。這個動作需要練習，熟練之後，畫線條時可長可短、可粗可細、可大可小。

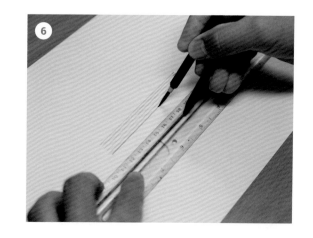

STEP・7

這裡我使用面相筆來畫較細膩的竹籬片，運用夾筷子技法進行有效率的描繪。描繪時，可先在兩端做定位，並假裝試畫一次，確認一下從頭到尾是否為自己想要的路徑，沒問題後即可下筆開始繪製，其實這個技巧還蠻療癒的。

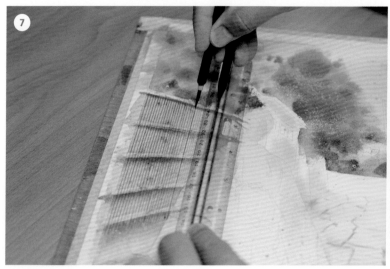

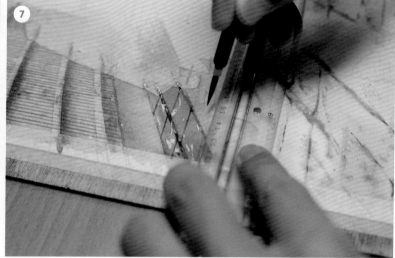

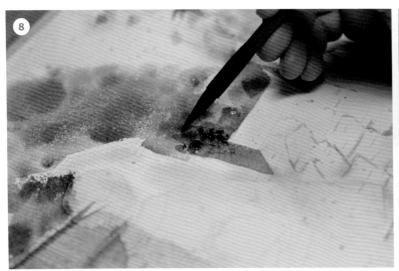

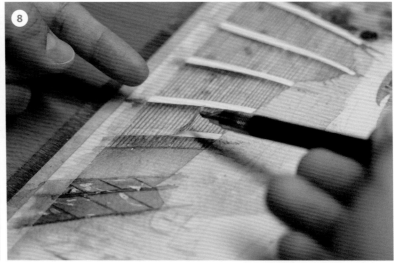

STEP · 8

畫完前景的細節後，接下來將後面遠景的圍牆稍微處理一下，無須過於細膩，簡單的把左牆暗、右牆亮的關係交代清楚，虛實之間勿搶過前景的風采。使用筆刀將左邊竹籬的橫面木條紙膠帶移除。

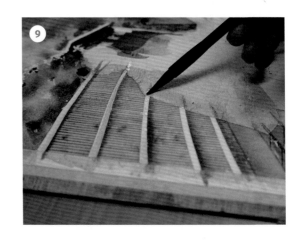

STEP · 9

去除完紙膠帶的鏤空部分，在每一根木條上均勻打水，使用紅赭平塗下緣，在不洗筆的狀況下，繼續使用藍紫色、焦赭加深，最後混入群青於最下緣的陰暗處，使木條呈現圓弧立體的效果。

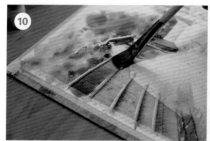

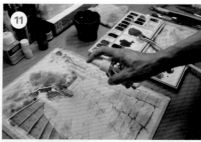

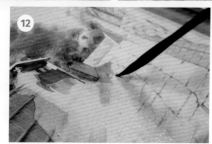

STEP • 10

吹乾畫面之後，使用群青罩染左邊竹籬，使之呈現逆光效果；最上緣的木條需留白，因爲這一根木條較接近光源處。

STEP • 11

接下來，繪製地面上的光影，光線來自於左上方，陰影會往右下方散射，爲了避免畫出來的筆觸過硬，可使用噴水罐噴灑地面。需留意噴水罐與紙張的距離約 30 公分，勿過於接近紙面，避免噴出來的水量過多，上色容易過度暈開，陰影不易成形，噴灑次數也不宜過多，這部分需要多練習。

STEP • 12

因爲面積較大，轉折較多，我會使用大如意羊毛筆描繪。以藍紫色加點群青，此時調出來的顏色彩度可能過高，可以再混入一點紅赭色降低彩度，描繪時需注意陰影和房屋形體的合理性。

STEP • 13

使用同色系，改以平筆塑出竹籬的塊面陰影，平筆的筆毛特性相當適合處理這塊區域。人物的陰影部分亦使用同色系，平塗完之後，因爲和服有紅色紋路的元素，可以使用歌劇紅點綴靠近鞋底的區域，使陰影與和服互相呼應。

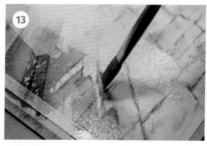

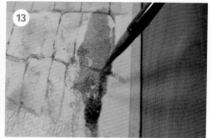

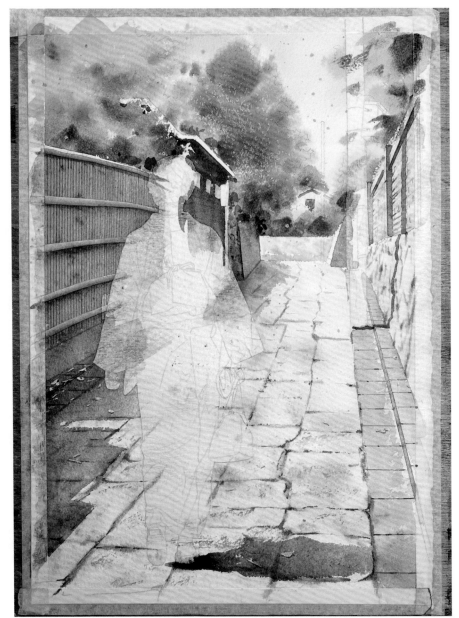

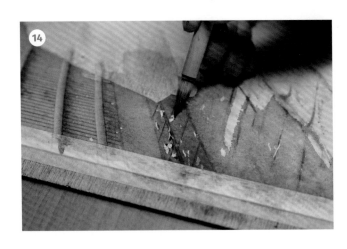

STEP • 14

吹乾畫面之後，使用線描筆處理細節的部分，用群
青加上焦赭色描繪地面上的落葉與樹枝的陰影。竹
籬與地面背景部分即完成。

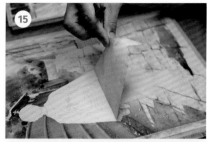

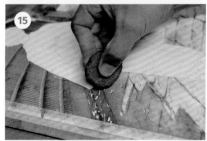

STEP • 15

使用筆刀將人物部分紙膠帶輕輕
去除;用豬皮擦將地面的落葉擦
拭掉。豬皮擦爲消耗品,需定期
將豬皮擦上殘留的膠,用剪刀修
剪去除。

STEP • 16

人物與地面遮蔽去除的樣貌。

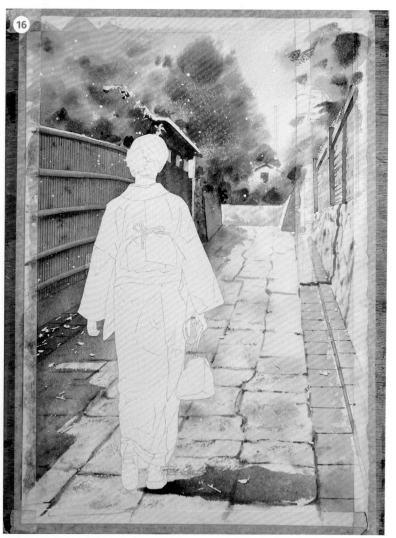

10. 人物的上膠技法

STEP • 1

由於頭髮上的髮飾爲白色，爲了讓頭髮上色更順暢，可以先使用留白膠將髮飾遮蔽起來，注意塑形的重要性。

STEP • 2

和服的底色是淺黃色，有著白色櫻花的碎花瓣，上色時不容易自然留白，於是決定使用留白膠來進行遮蔽，讓上色能更加順利。

STEP • 3

服飾上膠後的樣貌。

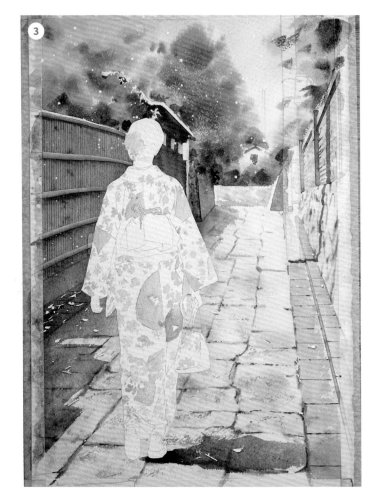

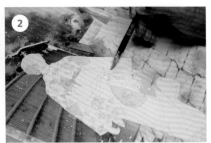

11. 人物的上色技法

STEP・1

頭髮上色三部曲，使用狼毫中楷毛筆，先在頭髮整個區域打水，再將頭髮的底色用紅赭來打底。

STEP・2

不洗筆，再次使用濃郁紅赭帶出漸層，最後混入藍紫色撇出髮流的走向。不洗筆，持續使用較濃的藍紫色帶點焦赭加深髮流暗面，這個步驟需一次到位，讓紙面呈半乾濕的狀態，使用濕中濕技法讓頭髮呈現柔順感。

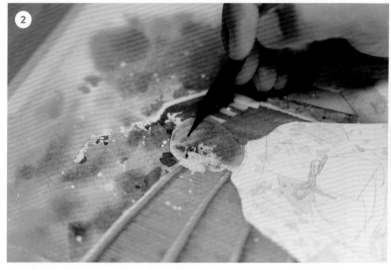

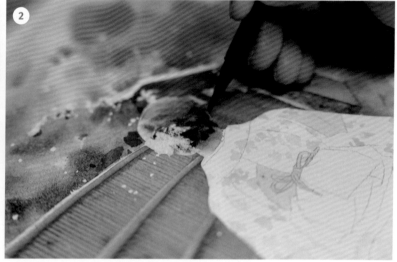

STEP • 3

吹乾頭髮的部分，開始進行和服底色的處理。使用大如意進行打水，以乾淨的水打底，爲了讓打水能更精準，建議轉動畫板的方向，轉至能清楚看到輪廓的角度。

STEP • 4

以大如意沾取鎘深黃，調出淡淡的基底色平鋪整個和服的部分，再以淡淡紅赭混色，畫出衣袖些許陰暗面。

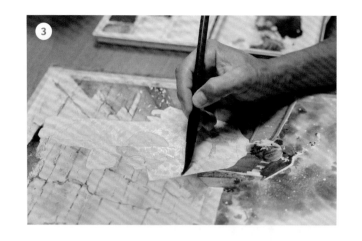

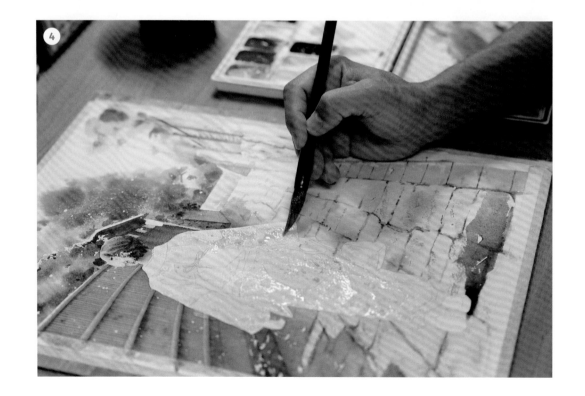

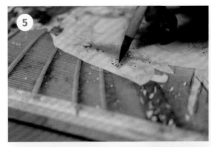
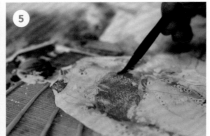
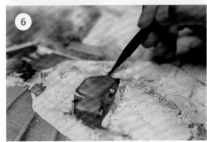

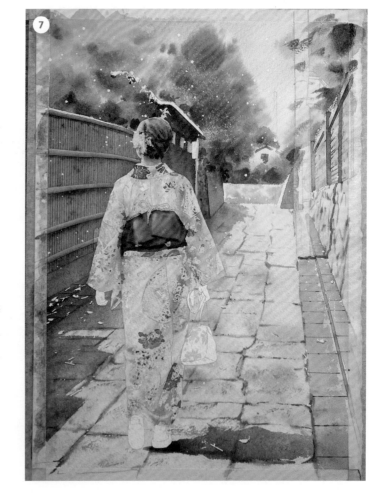

STEP・5

吹乾畫面，使用鎘深紅加上歌劇紅描繪服飾上的圖騰，這裡無需著墨，
運用簡練的筆法勾勒出紅色花瓣的形狀，分布距離與角度勿過於相似。
使用中楷沾取鎘深紅加上歌劇紅，平鋪腰部的緞帶。

STEP・6

不洗筆，持續使用較濃的鎘深紅帶出緞帶的中間色調。此時，畫面接
近半乾，再混入濃郁的藍紫帶出緞帶褶痕，下筆速度要快，筆觸較爲
自然。再混入群青，畫出最深層的暗部作爲收尾，並用緞帶相同色系
描繪出衣服上的紅色大花瓣。

STEP・7

和服基底上色完成的樣貌。

12. 洗膠的重要性

STEP • 1

使用牛頓半貂毛紅桿水彩筆洗去留白膠上的殘留顏料，這
支水彩筆原先是買來上色用，但它的筆毛獨特，略為硬
挺，用來洗白與清洗留白膠意外的好用。雖然價格不菲，
但持續用了七、八年，也算值回票價。洗膠時，先將筆毛
沾點水分。

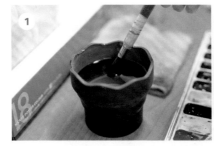 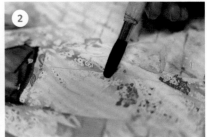

STEP • 2

輕輕搓洗沾水的筆頭，去除殘留的顏料，有些留白膠上會
殘留深色顏料，若不清洗乾淨，去膠時，豬皮擦容易將殘
留顏料帶到底層的紙面上。如果那塊區域是純白色，將無
法清除，會讓畫面呈現髒污的狀態。

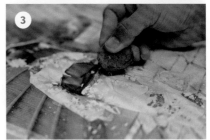

STEP • 3

接著用衛生紙將清洗部位沾乾，將整個留白膠區域清洗
完畢，務必進行吹乾的動作。吹乾紙面後，使用豬皮擦
將和服上的留白膠去除。

STEP · 4

衣服圖騰除膠後的模樣。

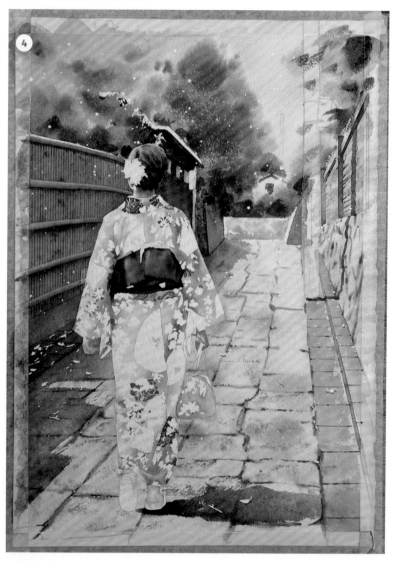

13. 二次上膠技法

STEP · 1

再次使用留白膠，將緞帶的麻繩上膠，並在藍色區域內描繪出花瓣的形狀，將畫面吹乾。

STEP · 2

使用重疊法，由淡紫色、中間色到深紫色進行平塗重疊，吹乾畫面後，使用歌劇紅在留白區域局部點綴碎花瓣。

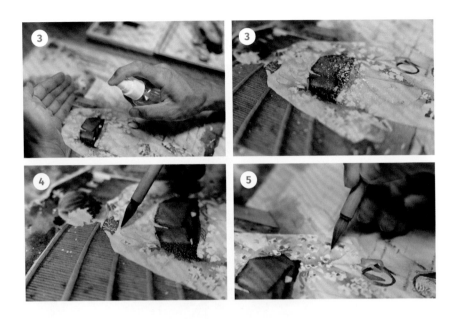

STEP・6

完成衣服圖騰上色後的模樣。

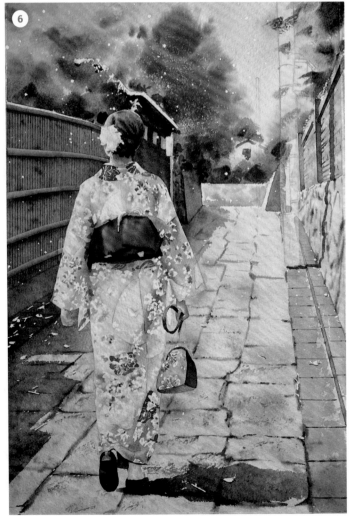

STEP・3

衣服上除膠的部分，除了預留白色花瓣，花瓣中央有著花蕊的形狀，在這裡我想表現出不規則的邊緣，可先使用噴水罐對畫面局部噴水。噴水的量不要太多，將紙板拿起來側面觀看，看到有微量水的反光即可。水分太少筆觸會較硬，水分太多則會過度擴散，這部分需要多多練習。

STEP・4

使用線描筆沾取歌劇紅，輕輕點在花瓣中央，使它慢慢暈開。相較於規則的紅點，微量的紅點感覺更加柔和。

STEP・5

在整件服飾上，用墨綠色加一點點紅赭色，調出彩度較低的綠色描繪葉子形狀，整件衣服可以隨意鋪上綠葉。

14. 常見電線桿的描繪方式

STEP • 1

卸除電線桿上的紙膠帶，但留下電箱及底下防護板的部分。

STEP • 2

卸除電線桿紙膠帶的樣貌。

STEP • 3

使用夾筷子技法，將整根電線桿打水，使用焦赭由上到下畫右半部，尺不移動，再混入群青加深右半部，最後使用派尼灰做最暗面的結尾。

STEP • 4

在紙張還沒乾之前，用兩張紙遮蔽電線桿的左右側，使用敲筆技巧，敲出電線桿下緣常見的污漬。

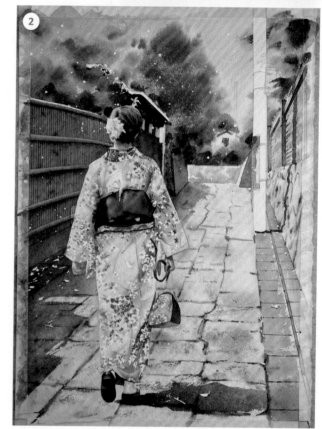

15. 畫面最後的潤飾

STEP・1

完成了偌大的場景，還是需要檢視畫面的合理性，地面上去除留白膠的落葉，需要讓它呈現原來的色系。使用噴水罐進行微量噴水，落葉色澤無需一致，可綠、可黃、可紅赭，讓畫面呈現最真實的落葉場景。

STEP・2

和服上的褶痕，使用淡淡紅赭加上藍紫色呈現立體感。下筆時要用率性的筆法，較能畫出自然的皺褶感。畫完後立刻洗筆吸乾筆毛，將褶痕的硬筆觸洗掉，使之呈現柔軟的筆觸。

STEP・3

將所有衣服褶痕處理完之後，在畫面右下角落款，此幅畫就算是圓滿完成。

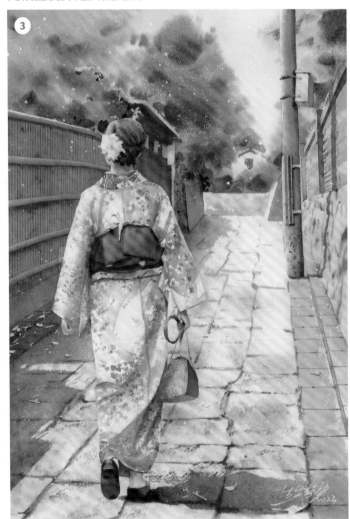

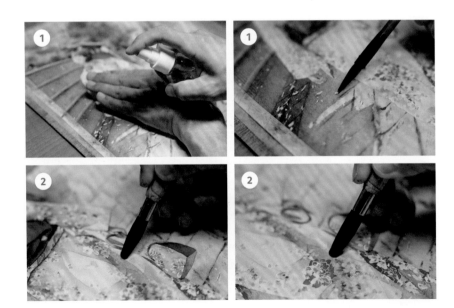

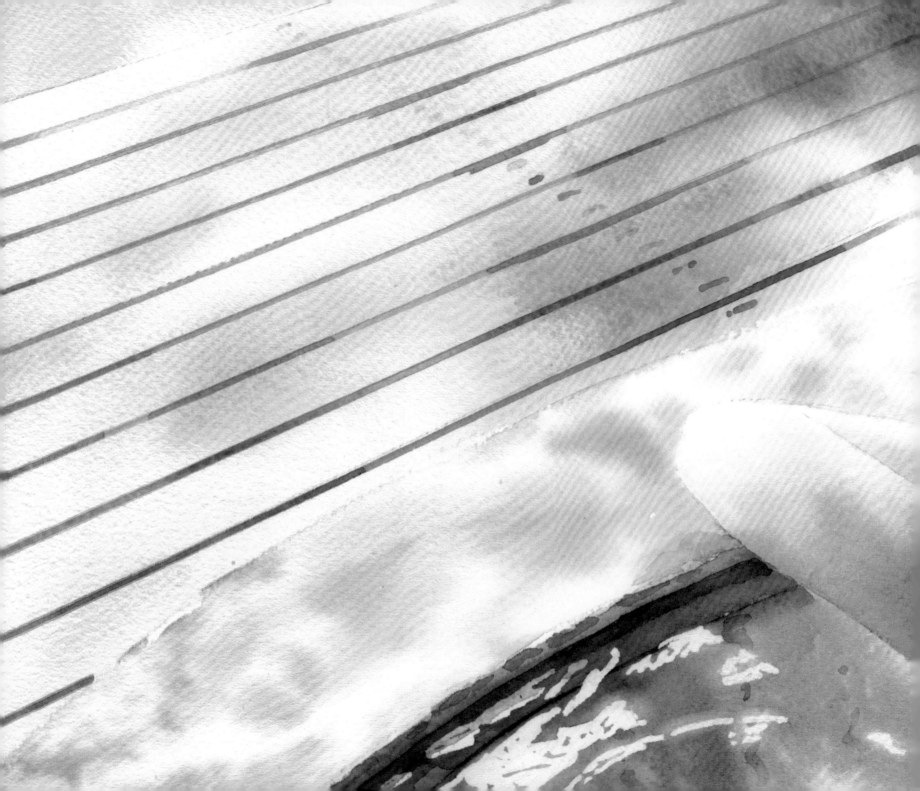

人物的姿態

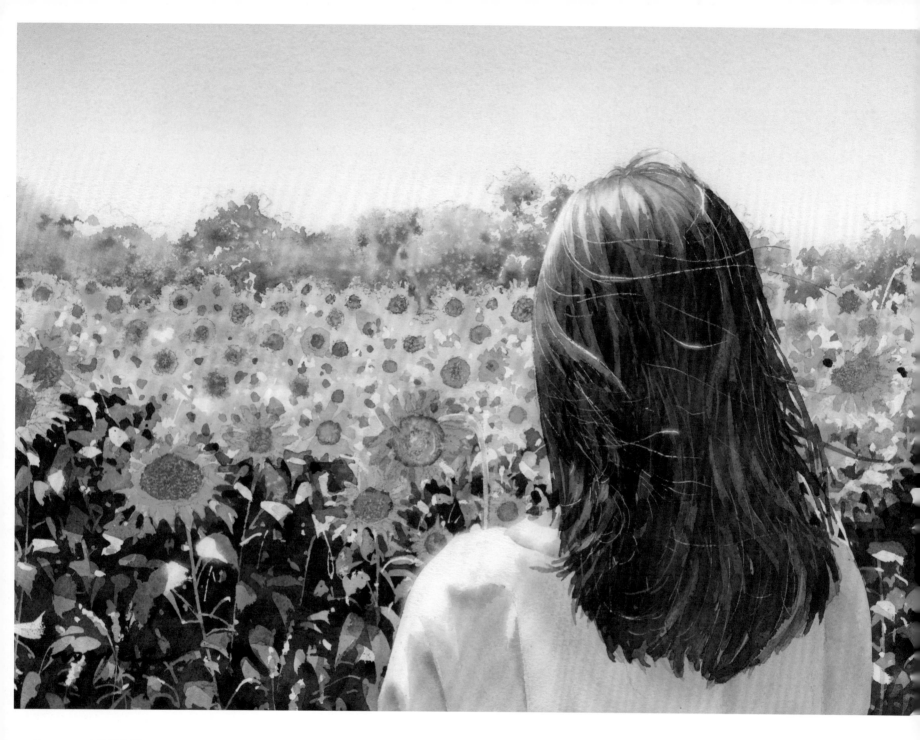

示範作品

《向日葵之戀》 photo by mogumogu_5han6

我在學生時期，就一直期望能將人物的五官表現練好，但不論如何努力，五官對我來說真的是一大罩門，始終畫得不是很滿意。直到現在，即使對水彩稍有心得，作畫時仍習慣以人物側面、背影當成題材。也因爲這樣的選題風格好像挺受歡迎，因此被粉絲們冠上「背影殺手」的稱號。背影的表現在作畫時，能讓作品氛圍充滿無限想像，也使我在作畫過程中更有信心，如果在剛接觸水彩時，對人物五官的描繪有些卻步，不妨也試著從背影開始練習。

STEP・1

簡單地描繪遠、中、近景，強調前景幾朵綻放的向日葵，人物輪廓頭髮需留意，方便筆刀後續切割紙膠帶的範圍。

STEP · 2

接著，先以紙膠帶進行遮蔽，這裡使用 30 公分的紙膠帶切割出人物的輪廓；運用筆刀處理髮絲的部分；留白膠則使用於花海在烈陽下樹葉的反白，需注意葉子的形狀及角度大小。

STEP · 3

以淺藍渲染天空漸層，吹乾後對遠景的草叢進行噴水，使用耐久綠及墨綠交互混色，趁顏料未乾時再使用紅赭和群青點出深綠色，並使用適量鹽巴撒出結晶狀效果，吹乾畫面。將黃色向日葵海進行噴水，使用大量的橙黃平塗，再以橙色進行混色，點出花海的層次。吹乾畫面。

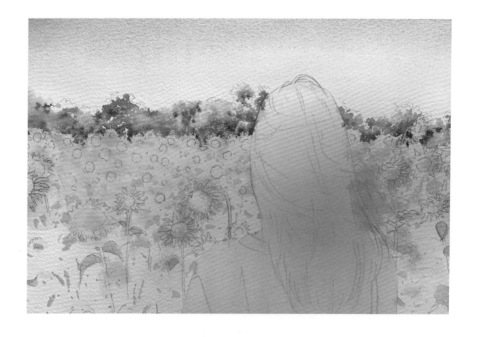

STEP · 4

吹乾畫面後，底下的綠葉用大量的墨綠色平塗，再用群青調出深綠色，綠色色塊都可以用紅赭及藍紫色混色，並局部撒上少量鹽巴製造結晶效果。

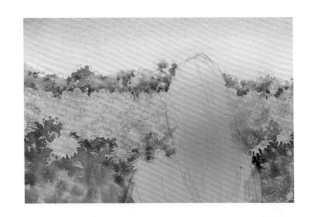

STEP · 5

使用紅赭色畫出由遠到近的向日葵中心，記得角度不要太一致，並盡快在顏料未乾之前以藍紫色進行混色，使用鹽巴在最近的向日葵撒多一點鹽巴，吹乾畫面。剛剛上完綠色的葉子，使用留白膠再上一次葉子的形狀，並使用更深的綠色系平鋪整個綠色畫面。顏料未乾前，使用較濃的群青加派尼灰，局部做出葉子的深淺感。吹乾畫面。

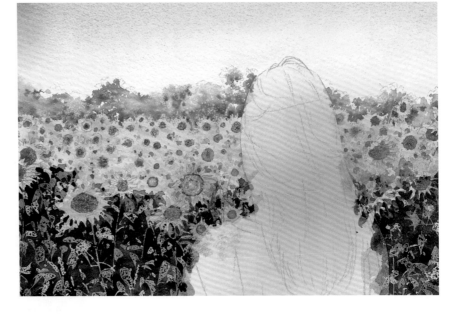

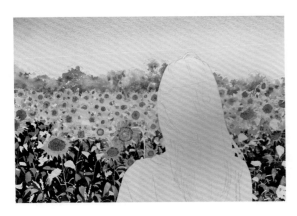

STEP · 6

撕掉紙膠帶，然後將留白膠上的顏料稍微水洗，沾乾一下，吹乾畫面後進行去膠。

人物的部分，使用沾水筆沾取留白膠畫出頭髮上的髮絲，吹乾後，我會將頭髮跟衣服一起渲染上環境色。需要注意的是，肩膀上的高光記得自然留白，整個打水之後，使用歌劇紅由上而下隨意渲染，再使用鈷藍混色。此時畫面會偏紫，可使用紅赭色強調右半部的暗面，輕搖畫板，使所有顏料能均勻暈染，減少筆觸。吹乾畫面。

頭髮通常會進行較多次反覆重疊渲染。將頭髮進行打水，使用剛剛的方式以紅赭色平鋪整個頭髮，但須保留頭頂的高光。當中使用紫色及群青帶出頭髮的深色層次，以帶水的紫色將衣服褶線表現出來，記得每一次都要加上第二次的混色，再使用群青來處理凹陷的褶痕，吹乾畫面。

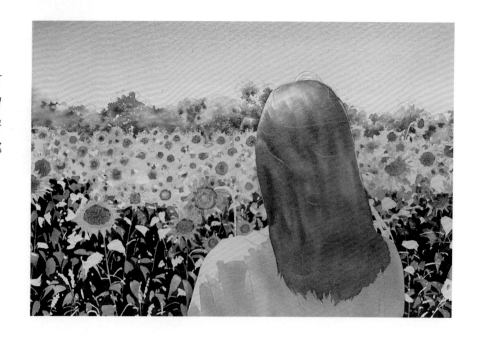

STEP · 9

頭髮的基底層次大致定調，接著準備理出層次。切勿畫上一絲一絲的筆觸，而是以一撮來處理。使用紅赭加紫色理出頭髮的髮流，耐著性子以一小部分來分層。最後記得將頭髮深處用群青及派尼灰進行混色。

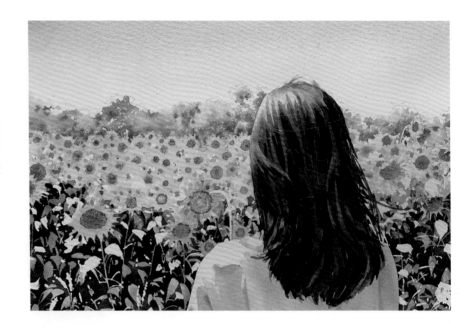

STEP · 10

去除頭髮上的留白膠；剛剛葉子上的留白膠去除後，也需要上色，可使用帶水的鈷藍或群青畫出花與葉子之間的陰影，並在某幾片葉子上使用橙色或紅赭色進行混色。吹乾畫面後，在頭頂反光處、髮絲轉折處，還有幾片葉片上進行洗白，讓整體畫面散發光芒，即完成了。

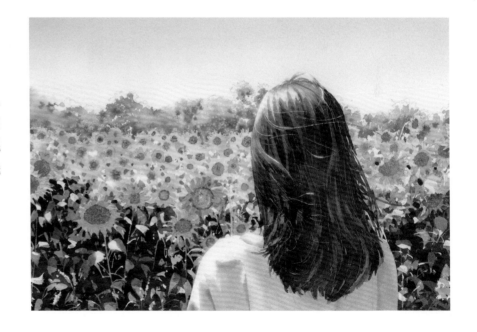

人物系列作品

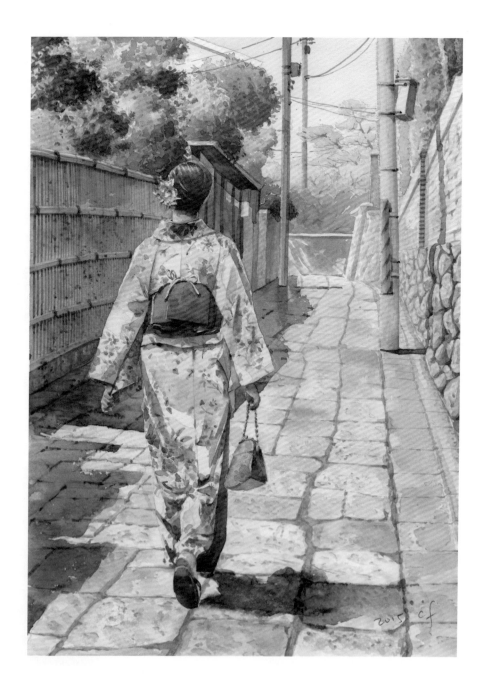

《女王背影》

30cm x 22cm ／ watercolor ｜ 2015 ｜ 京都

這幅畫對我的意義深重，因為這幅畫，意外的讓我成為一名
水彩老師。這也是美夏第一次穿和服走在古城巷道內。那天
的天氣是陰天，毫無光影，我為這幅畫注入了光線及種滿楓
葉，地面的光影活化了走在石板路上的美夏，成為視覺焦點
的靈魂所在。

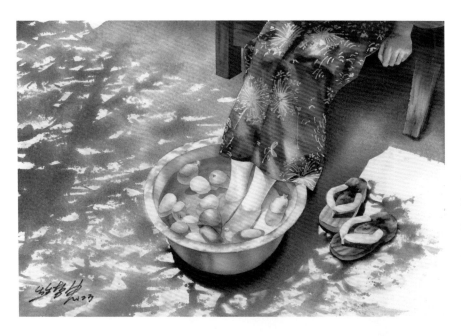

《那年の夏天》

38cm x 28.5cm ╱ watercolor ｜ 2023 ｜ photo by rui__75

這幅作品中有很複雜的光影元素，樹影灑落在穿著和服的少女身上及地面上，使用噴水技法先將紙張局部打濕，再用率性的筆法揮灑地面的影子。而不鏽鋼臉盆的表現，其特性是著重於周圍物體的反光處理，各處的高光有著虛實強弱的變化，也是極具挑戰的題材。

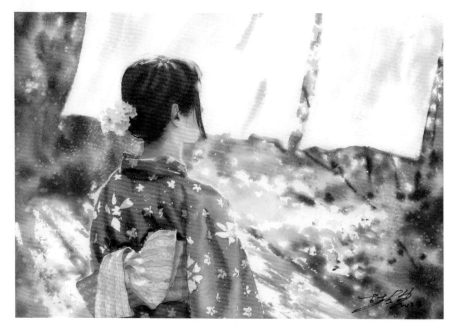

《夏日の微風》

38cm x 28.5cm ╱ watercolor ｜ 2023 ｜ photo by rui__75

白衣在微風中輕輕的飄著，用筆洗去白衣邊的銳利，霧化製造輕盈飄動的感覺，也與和服相輝映，帶出柔和的畫面。

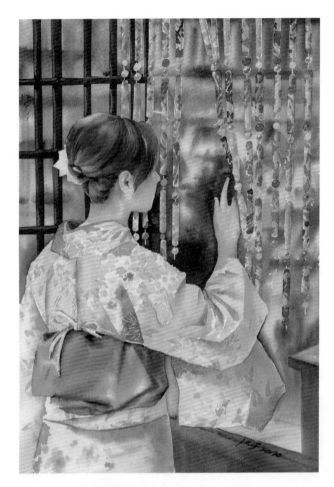

《京都女王背影》

28.5cm x 38cm ／ watercolor ｜ 2020 ｜京都

回想起旅程的趣事，美夏正要進入扇子的店鋪，右手撥開門簾時，我拿起相機抓拍了這瞬間。作畫的過程，就是和每一次的相遇重逢與回味。

《有喜歡的人》

28.5cm x 38cm ｜ watercolor ｜ 2017 ｜京都 ｜
photo by takaya0924 ｜作品已被收藏

畫這張畫的時候，女孩手中拿的是燈籠還是光球已不重要。窗外穿透進來的陽光，以渲染的方式讓顏料在紙面上流動，形成自然的耀光，照亮女孩手上的球再反射到身上。畫面中適當的自然留白也很關鍵。

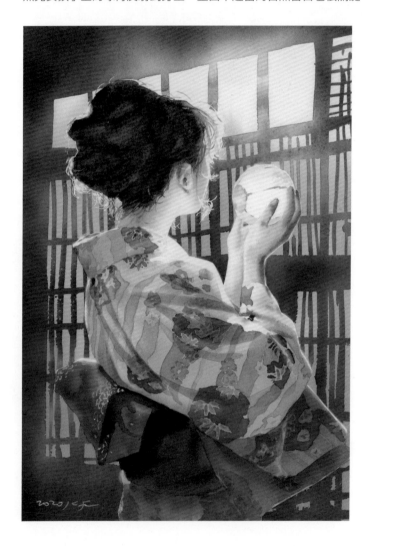

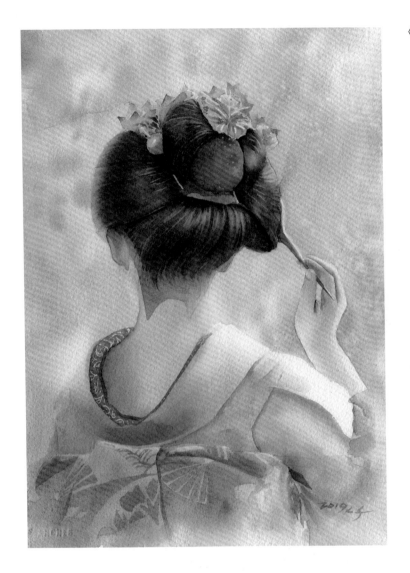

《曼妙風姿》

28.5cm x 38cm ╱ watercolor ｜ 2019 ｜京都｜
photo by y.adachiphoto ｜作品已被收藏

創作中想呈現女性的溫柔與甜美，背景使用了渲染技法，
和服的下半部刻意虛化，製造夢幻的朦朧感。

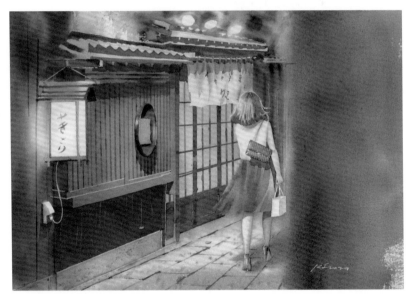

《寂寞夜歸人》

38cm x 28.5cm ╱ watercolor ｜ 2020 ｜京都

這時候的妳不該一個人下班，一個人吃飯，一個人看電影，
更不該一個人回到冰冷的家。

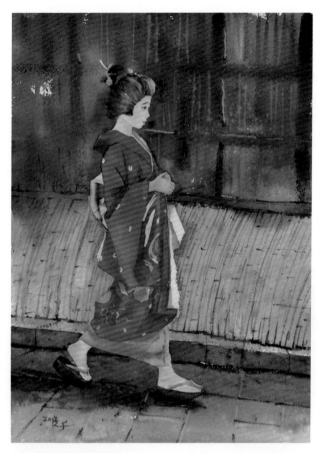

《漫步花見小路》

28.5cm x 38cm ／ watercolor ｜ 2018 ｜京都｜作品已被收藏

之前看了日劇《舞伎家的料理人》，劇中主角不斷努力想成
為真正的藝妓，開心的在花見小路上穿梭學習，讓我想跟隨
她的腳步慢慢走、細細品味京都的美。

《藝妓の回憶》

28.5cm x 38cm ／ watercolor ｜ 2017 ｜京都｜作品已被收藏

藝妓常出沒的花街，充滿老京都風情。第一次使用金色顏料，
其色粉附著於畫紙上，於不同角度的光線下，可呈現出隱隱約
約的金色光芒，畫起來十分療癒。

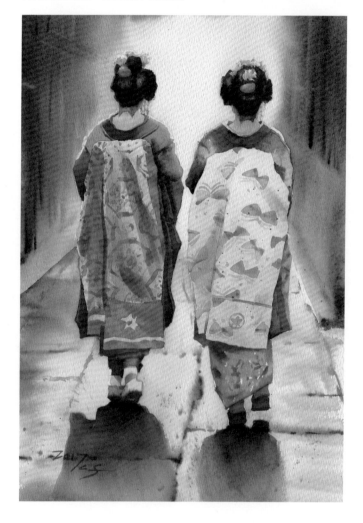

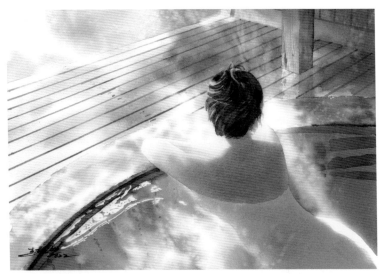

《平湯の森》

38cm x 28.5cm ／ watercolor ｜ 2022 ｜岐阜県｜
photo by emma.hotsprings

室外的自然光和溫泉中的霧氣結合在一起，我運用了《是、美夏》的相同筆法，除了在紙上混色，還加上適度的彈水，表現泉水與空氣中霧氣瀰漫的感覺，這次運用較多浪漫的粉紫色，詮釋女性的柔軟體態。

《閃亮の日子》

38cm x 28.5cm ／ watercolor ｜ 2019 ｜ photo by monarca_couture

穿著婚紗，聽說是每個女人一生之中最美麗的一天。

《是、美夏》 38cm x 28.5cm ／ watercolor ｜ 2020 ｜福島

我聽到下雨的聲音，你也聽見了嗎？畫面中想呈現出寒冬的蕭瑟感和朦朧美，水分的掌控尤其重要，需要
在畫面未乾前加入背景色，讓顏料在紙面上自然混色、融合在一起。

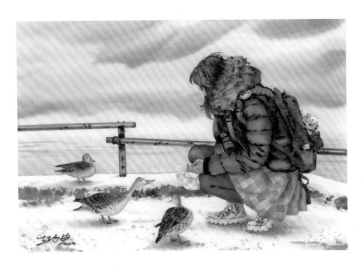

《與鴨の相遇》

38cm x 28.5cm ／ watercolor ｜ 2023 ｜猪苗代湖

解禁後，我與美夏重新踏上日本的雪地，享受
著被雪填補的那段空白記憶。旅行的過程很不
真實，疫情期間有人離開了，有人留下來了，
生命確實短暫，珍惜想做以及能做的事。

《描繪妳の樣子》

38cm x 28.5cm ／ watercolor ｜ 2022 ｜合掌村

2015 年第一次來到白川鄉合掌村，美夏在店鋪外購買熱食，木板上張貼的廣
告色彩繽紛，與地面的灰色磚瓦形成強烈對比。

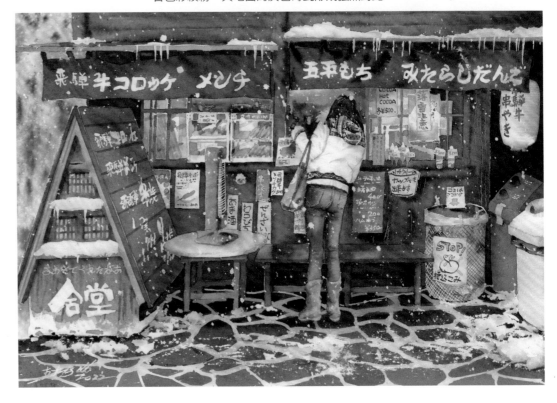

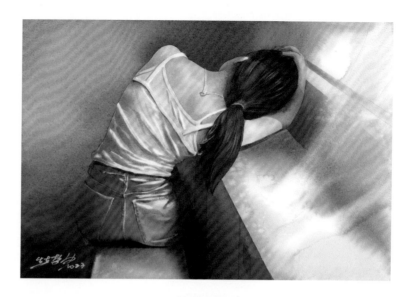

《我想你了》

38cm x 28.5cm ／ watercolor ｜ 2023 ｜京都｜
photo by park_yull

喜歡畫裡慵懶的女子，用纖細的手臂撐住
思念的身軀，陽光從玻璃窗外灑向窗臺，
像極了愛情。

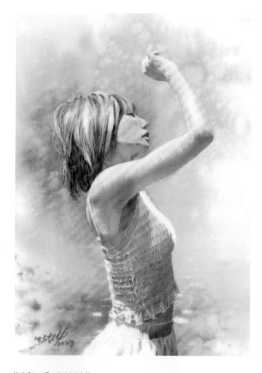

《讓愛飄過》

28.5cm x 38cm ／ watercolor ｜ 2023 ｜
Model：s_t_523 ｜ photo by yuki.style22

這幅畫主要在表現女性光滑的肌膚，顏料
如何由淺到深、由淡到濃，不留下硬筆觸
的連續畫法。

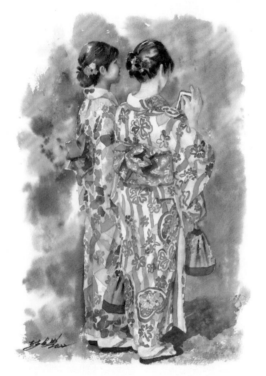

《來去鴨川》

28.5cm x 38cm ／ watercolor ｜ 2022 ｜京都｜
photo by 美夏

《鴨去京都》老舖旅館的女將日記，這部日劇將
京都拍得既美好又悠閒，實際上京都人喜歡在街
上飛快騎著單車，每每在京都都被這場景嚇到。
在京都街頭可以看到許多著和服的女士，漫步在
古都中顯得非常曼妙。

《歲月》

38cm x 28.5cm ／ watercolor ｜ 2022 ｜ 東京

人物特意採用灰色調的原因，是為了讓畫面呈現出歲月感。照片是 2019 年和學生到日本旅遊時拍攝的，當時一行人準備前往世界堂血拼，在新宿車站等候時所抓拍到的路人。

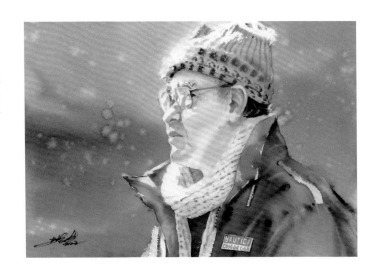

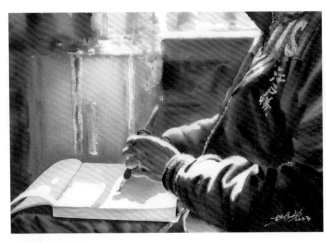

《車廂內の速寫》

38cm x 28.5cm ／ watercolor ｜ 2023 ｜ 山梨縣 ｜ photo by 美夏

在乘坐富士急行線前往大月的途中，我將列車司機的模樣畫下，照片中拿著墨水的手腕被陽光照得通透，衣袖的高光也吸引著我。

《東京の寂寞車廂》

38cm x 28.5cm ／ watercolor ｜ 2020 ｜ 京都 ｜ photo by s.1972

這幅作品的呈現方式很特別，人物幾乎是偏白的上色法，以表現光線的強度。我特意留下白紙的底色，這是一種高光處技巧的表現。

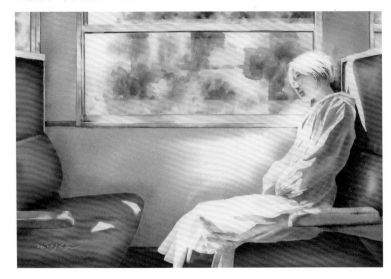

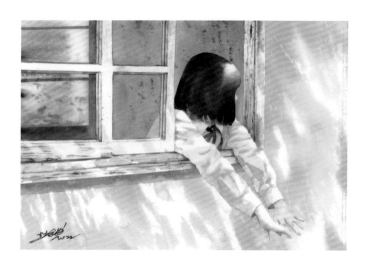

《女孩看過來》

38cm x 28.5cm ／ watercolor ｜ 2022 ｜
Model：asahi_riiko ｜ photo by__awo_

人物與大面積光影的結合，在光影的配置
上，一定要先設定好光源的角度和強弱，
越朝向光源角度的面越亮，反之越暗。畫
面中女孩慵懶的趴在窗臺上，頭髮上的高
光讓作品更有通透感。

《發現新世界》

38cm x 28.5cm ／ watercolor ｜ 2022 ｜ photo by sata_1122

小女孩凝視著眼前瓢蟲的模樣，可愛極了。將背景的綠葉模糊
化，焦點集中在女孩的眼神與瓢蟲之間的對話。人物上的細節
看似有些難處理，但只要花點時間使用留白膠，仔細將衣服紋
路留白，上完色後再去膠，過程就變得簡單許多。

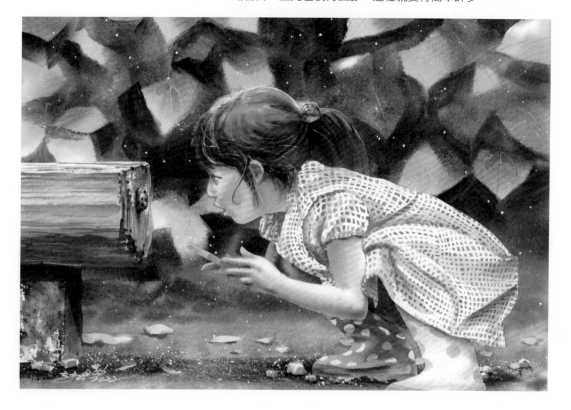

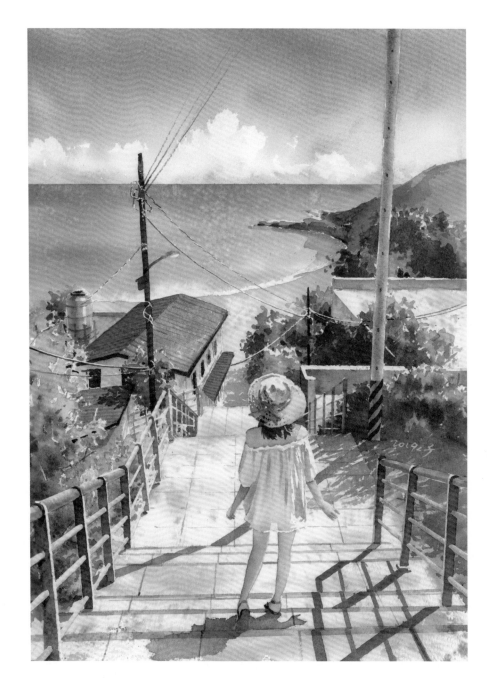

《讓我們看雲去》

28.5cm x 38cm ／ watercolor ｜ 2019 ｜濂洞國小｜
Model：aa_1204_tw ｜ photo by shengkai_travel

這幅作品，很完整的呈現出站在遠處階梯上，觀看風
景的距離感，在人物與背景色彩的分配上，要表現出
這樣的空間感，近實、遠虛，格外重要。

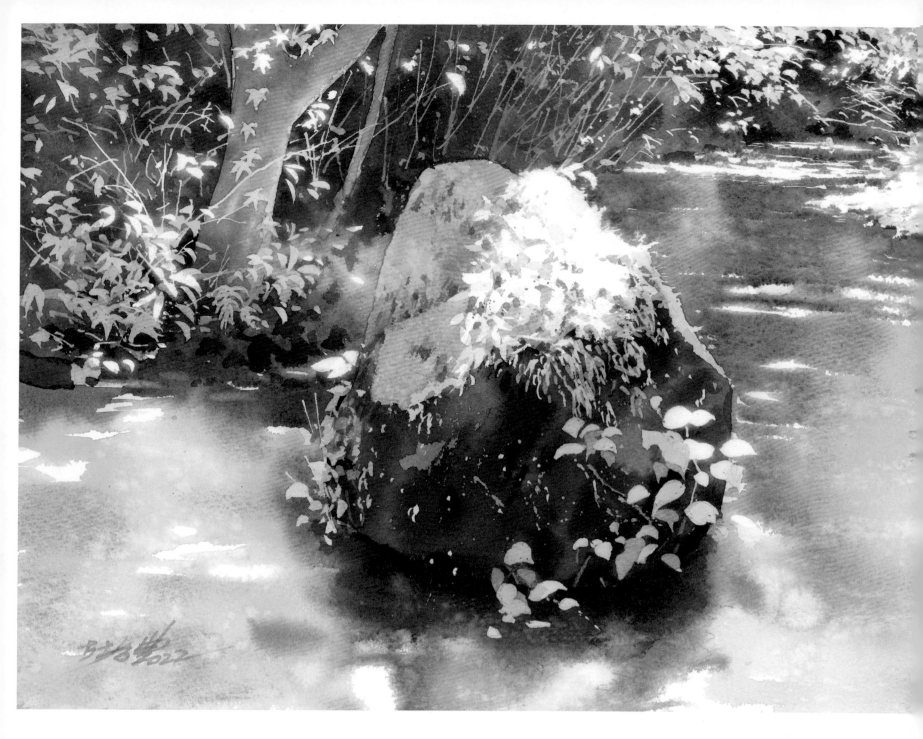

示範作品

《小溪》　38cm x 28.5cm／watercolor｜2022｜photo by emiffy

如果一幅畫可以看出畫者想要表現的時刻，那麼，我更想讓觀看者聽見畫裡水流的聲音。我曾經畫過一幅畫「靜待」，畫面中是我的岳父岳母在釣魚。我在年少時期也曾迷上釣魚，在天剛亮時，一個人來到無人的溪邊，望著平靜的水面，在四下無人之際，彷彿聽到不遠處小魚躍出水面「撲通」的聲音。在每一次作畫時，腦海中總會浮現這樣的聲音與畫面。期許自己能運用水彩的表現，讓聲音躍出紙面，感受涓涓流水的音符。

STEP · 1

溪流是我又愛又恨的題材，由於枝葉的繁雜，加上水流的倒影，相當具有挑戰性。配合留白膠的塑形，鉛筆稿只要將主角石頭定位，再將畫面上處於高光的葉子簡略描繪即可。

STEP · 2

為了能在整張畫紙上盡情地渲染環境色，使用留白膠將石頭上的高光處保留下來。中後景隱藏其中，被陽光照亮的葉片以及水面的反光，為了避免留下太硬的筆觸，可先酌量噴水，使邊緣霧化。葉子的塑形很重要，這關乎到畫面布局的協調性，建議大家仔細思考葉子生長的合理性。

STEP · 3

將紙張全面打水之後，基本上整片林子都呈現黃綠色，環境色我習慣再加入一點歌劇紅及鈷藍來混色。第一層的色調，是為了第二層留白所做的準備。吹乾畫面。

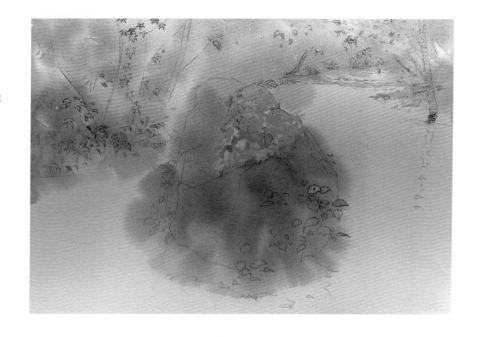

STEP · 4

用留白膠預留第二層葉子的顏色，所謂第二層，就是躲在第一層留白膠下面的葉子。平常在戶外活動時，我會觀察樹葉、樹枝以及樹木生長的轉折樣貌，以當成作畫的依據。上膠時，腦海中自然就會浮現畫面，也幫助我在創作上盡可能達到合理及自然的表現。

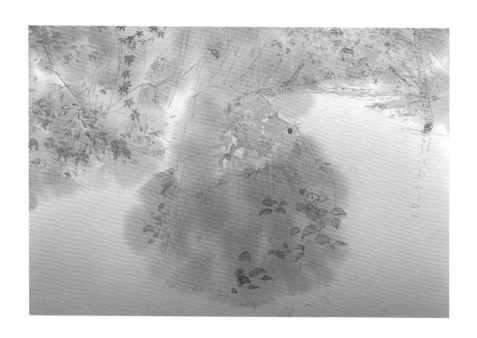

STEP · 5

使用調色區剩下的顏料，描繪出左半邊樹幹的雛形，顏色直接帶到右半邊的遠景。布滿後，使用群青加深樹叢中的暗區，較靠近草叢下緣的地方，可使用紫色帶點派尼灰，不斷使用濕中濕技法，使顏料越畫越濃，展現樹叢隱蔽性的氛圍，並重疊畫上石頭基本的立體度。吹乾畫面。

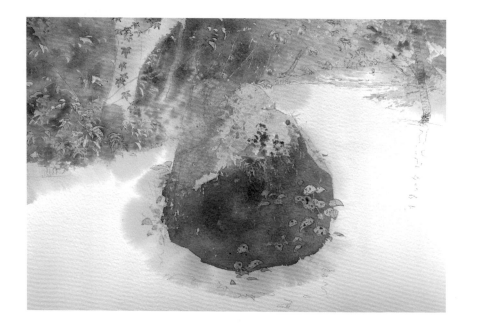

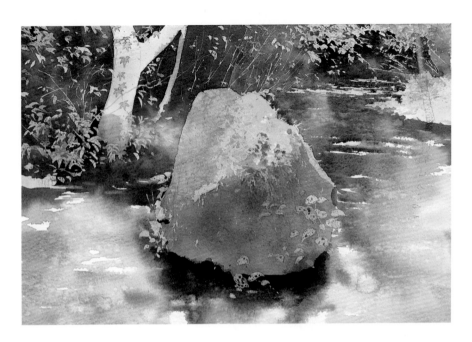

水面的畫法，必須和地面上的物件相互輝映，配合光線照射的區域，將整個水面打水之後，使用橙黃及耐久綠點綴次亮區；高光水面需避免顏料流進去。混入地面曾使用過的顏色在合理的區域，加入顏料後，以搖動畫板的方式使顏料均勻的混色，石頭與水面的交接處混入較濃的派尼灰，石頭重量就能穩穩扎實的展現。吹乾畫面。

STEP · 7

接著，慢慢進入細節整理。加強樹幹的質感表現，樹幹底部可以使用偏深綠色畫出較暗的葉形，如此一來，角落的草叢就能分別出現高光、次光、深葉等三個層次。繼續強化暗區石頭的堅硬感，與帶有綠苔的紋理。

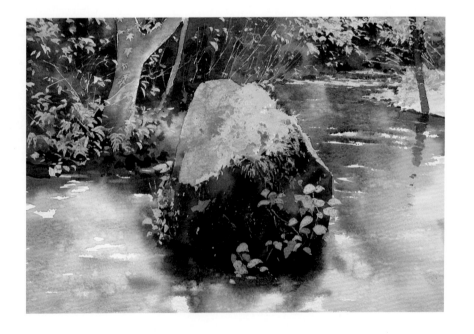

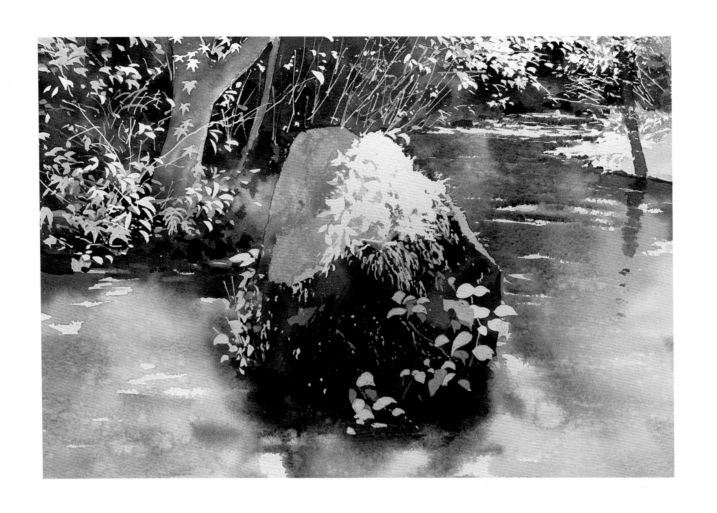

STEP · 8　去除留白膠後，心中總會有莫名的感動。這幅作品，主要強調石頭上方及左半邊草叢被陽光輕輕灑過的光線，設定幾片全白的葉片，其他留白我習慣用第一次的環境用色，再以噴水的方式淡淡的覆蓋。讓賓主前後關係更加確定後，吹乾畫面，再次洗白最高光的地方，這幅作品就完成了。

水流系列作品

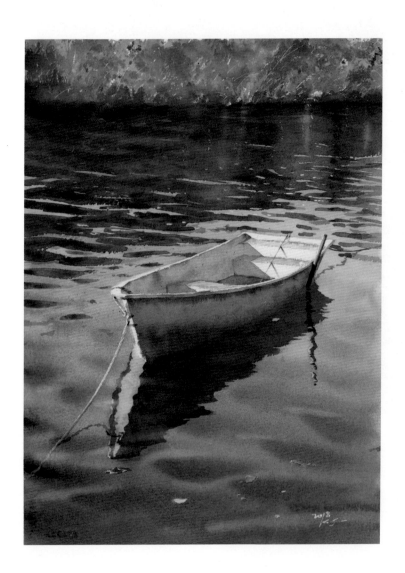

《忘憂的午後》

28.5cm x 38cm ／ watercolor ｜ 2018 ｜

photo by Tina Tsao ｜作品已被收藏

畫這幅畫的時候，彷彿像是穿越空間，畫面將我拉到了靜謐的湖面，有種昏昏欲睡的感覺，感受著微風吹拂的涼爽。

《盤石之固》

38cm x 28.5cm ／ watercolor ｜ 2023

大自然的搬移藝術，構成一幅美麗光景。

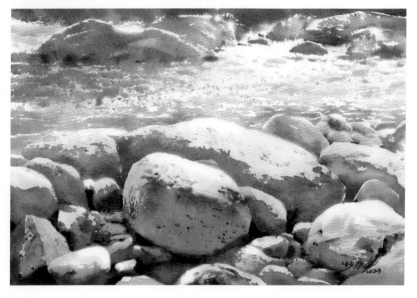

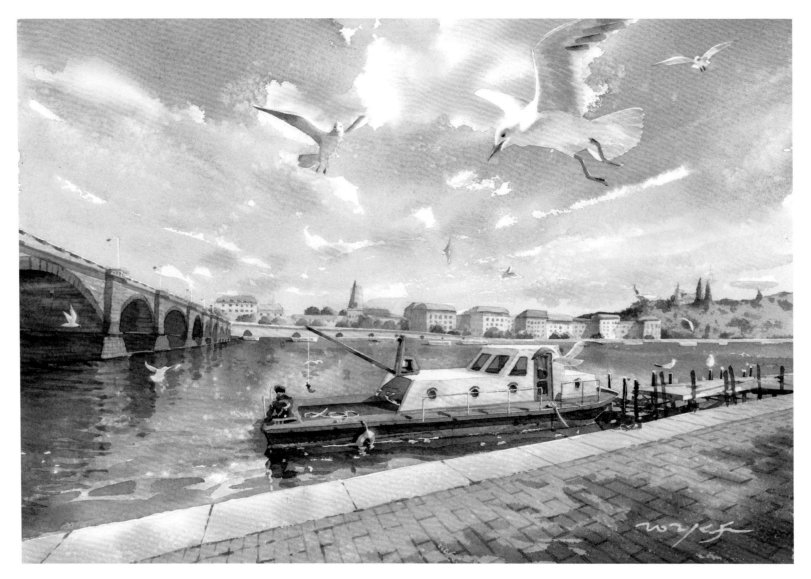

《寫給布拉格的信》　38cm x 28.5cm ／ watercolor ｜ 2021 ｜作品已被收藏｜ Google 街景圖

這張作品的畫面延伸和動態感非常豐富。想讓畫面產生流動感，而設計了雲彩的姿態，讓畫面的動向一致。
適時改變眼前所看到的景象，能讓整張畫作顯得更為豐富。

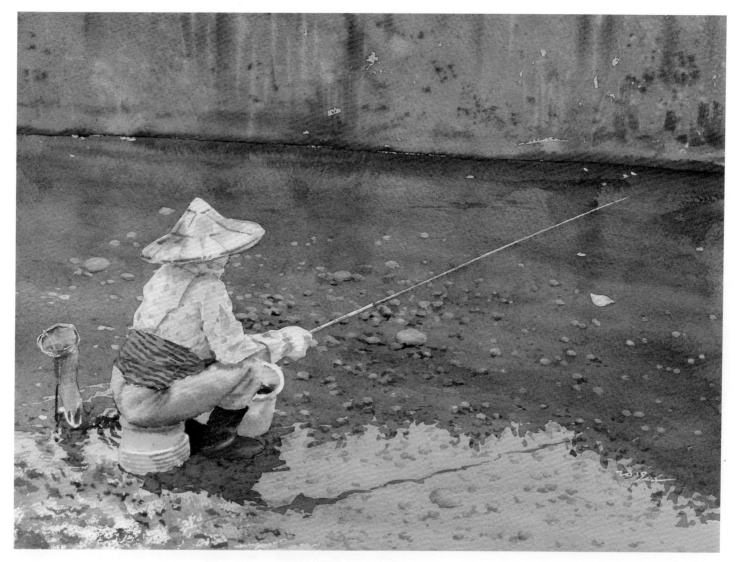

《靜待》　38cm x 28.5cm ╱ watercolor │ 2022 │美濃黃蝶翠谷雙溪│作品已被收藏

　　畫面中是我偉大的岳母，釣魚是兩老的樂趣，每年回鄉都有酥脆的溪哥魚可以享用。隨著岳父近來身體狀況欠佳，這樣的畫面也漸漸較少出現在生活中，祈許岳父盡快康復，再次看見他們的悠閒垂釣時光。（此書出版時，岳父已仙逝。）

《涼夏》

38cm x 28.5cm ／ watercolor ｜ 2022 ｜

photo by t_aso__

這張題材的學習重點，是表現光源在衣服皺褶產生的陰影、衣服質感的透明度以及水中的殘影。想畫出腳泡在水中的模樣並不難，只需在上方加上不規則的暗面，約兩個多小時即完成這幅畫。

《波光漣漪》

38cm x 28.5cm ／ watercolor ｜ 2020 ｜

烏來燕子湖｜作品已被收藏

旅遊中，我特別喜愛不起眼的小角落，處處是驚喜。看似複雜的作品，其實並不複雜，只要花點時間上膠，將水紋的形狀慢慢刻畫出來，去膠時會有一種答案揭曉的快感，成與敗就在這一刻。

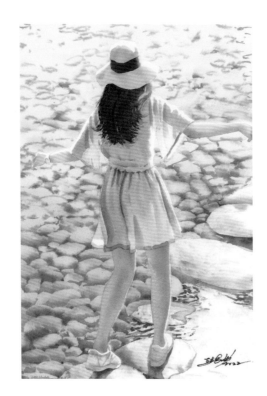

《溪邊跳石趣》

28.5cm x 38cm ／ watercolor ｜ 2022 ｜

photo by miyo_7890

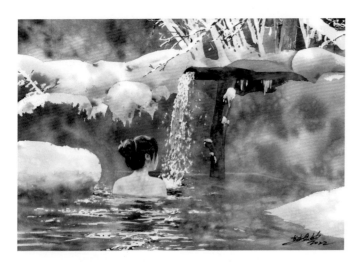

《八丁の湯》

38cm x 28.5cm ／ watercolor ｜ 2022 ｜
photo by emma.hotsprings

在臺灣不泡湯的我，體驗過日本湯文化之後，被深深吸引，也成為我到日本遊玩時的必排行程。水流的畫法十分多元，想呈現由上而下湧出的泉水，首先得進行局部噴水，再上留白膠，可霧化留白處。去膠之後，用筆洗白，讓宣洩而下的水花不至於太過僵硬。

《美麗の傳奇》

38cm x 28.5cm ／ watercolor ｜ 2022 ｜田澤湖辰子姬像

畫面中辰子姬像背後清澈的藍色湖水，使用了大量的留白膠，敲出噴射狀的線條，表現波光粼粼的湖面，配上屹立在湖面的金色辰子像，完成一幅絕世美景。

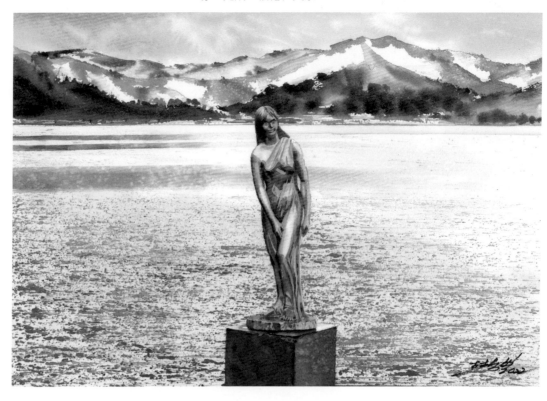

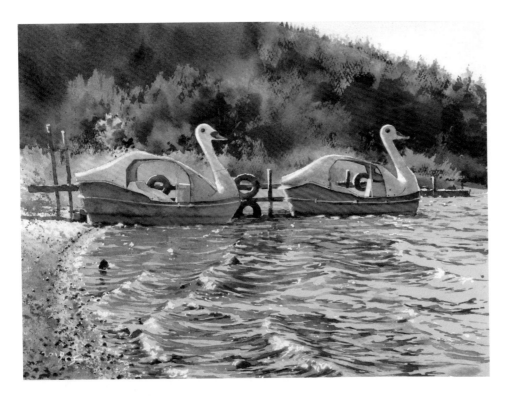

《清晨の河口湖畔》

38cm x 28.5cm ／ watercolor ｜ 2019 ｜山梨縣

一大早，我與一票朋友三三兩兩來到河口湖飯店餐廳
用餐，選擇可以看見富士山的窗邊坐了下來，看著遠
方的神山，此時此刻，無法用言語形容心中的悸動。

《哪裡才是夢境》

28.5cm x 38cm ／ watercolor ｜ 2021 ｜
photo by kyoko1903

這張作品的天空、遠山和湖面遠近的呈現，在
上色時要注意細節的收放。遠處景色的細節用
色要少，天空的雲彩也是隨意在紙面上放色流
動，一氣呵成。

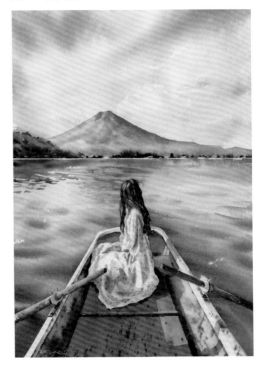

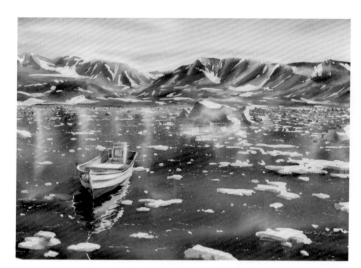

《冰封之境》

38cm x 28.5cm ／ watercolor ｜ 2021 ｜格陵蘭｜ Google 街景

疫情期間，全世界的天空都被封鎖，卻抵擋不了想出國的心，
這是參加 Google 街友社團所舉辦的偽出國，參考網路街景素
材完成的作品。

《心心相惜》

28.5cm x 38cm ／ watercolor ｜ 2021 ｜
photo by _take_taro_

《水世界》

28.5cm x 38cm ／ watercolor ｜ 2020

畫水波紋時，我用拉線筆沾取乾淨的水，在池裡藍
色顏料半乾時，隨意的拉出橢圓形的曲線，就能表
現出池底張力感十足的作品。

《短暫の停泊》

38cm x 28.5cm ｜ watercolor ｜ 2022 ｜ 東北角

《獨到の境》

38cm x 28.5cm ／ watercolor ｜ 2020 ｜ 美瑛町・青池

《威尼斯の涙》

38cm x 28.5cm ／ watercolor ｜ 2023 ｜ 義大利威尼斯

學生剛從義大利回國，所以特地畫了這幅威尼斯替他接風，歡迎回國。疫情後，學員們漸漸重回教室，久違的讓教室充滿了人氣。

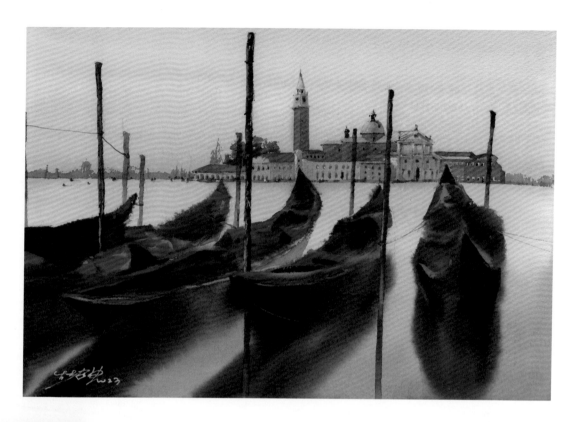

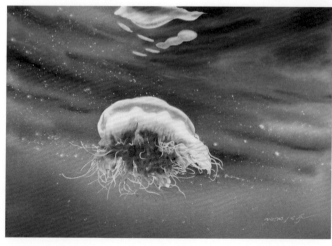

《在宇宙裡悠遊》

38cm x 28.5cm ／ watercolor ｜ 2020 ｜ photo by Eva Chiu

在海洋中徜徉的水母，是我比較少接觸的題材。要表現出水母的透明感，留下紙張原始的白非常重要。

《雙魚戲水》

28.5cm x 38cm ／ watercolor ｜ 2019 ｜作品已被收藏

最不浪漫的雙魚座（指我自己），祝福有情人終成眷屬。

《海豚戀人》

38cm x 28.5cm ／ watercolor ｜ 2020 ｜ photo by stargazer_ariel

第一次將海豚當作示範題材，也是一幅完成後讓學生們讚不絕口的作品。

Chapter

4

四季的彩漾

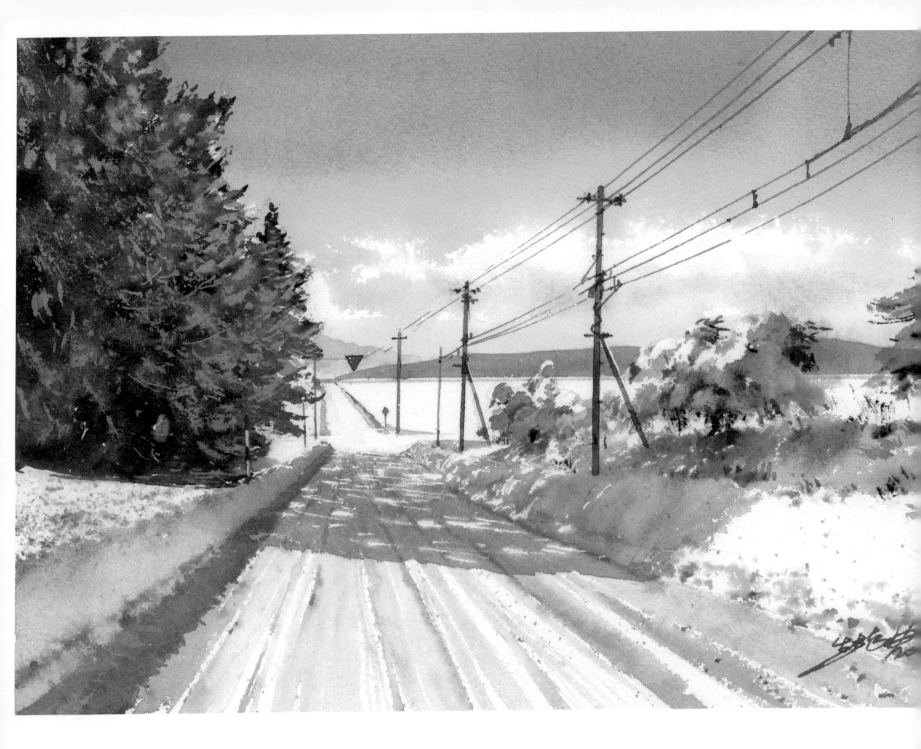

示範作品

《藍色的雪影》

如果問我四季當中最愛的是什麼季節？依序應該是冬天、秋天、春天、夏天。所以在我的畫作裡，冬天的作品應該是數量最豐富的，秋天也不少，但銀杏多過於楓紅，春天則是比較無緣。2006 年，第一次跟團到日本賞櫻，之後的旅行總是和春櫻擦肩而過。而夏天呢？只有一次和夏天的日本結緣，其炎熱程度不亞於臺灣。爲何我特別喜歡冬天？因爲雪季在臺灣無法體驗，但只要花三小時飛往日本，就可以將雪白景緻盡收眼底。尤其是晴空下的藍色雪影，是作品裡重要的元素，代表色群青也是我最愛的。

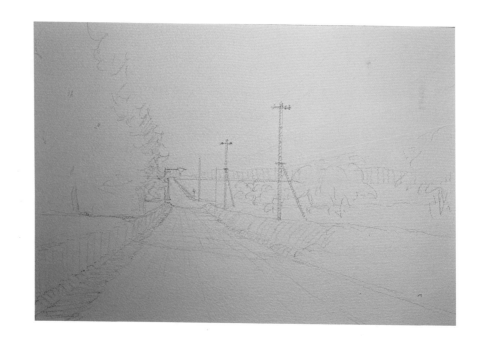

STEP・1

這是一張帶著透視感的雪景圖，畫面中的道路其實是下坡，但乍看之下會以爲前方是上坡。因此，要特別注意電線桿、地面雪堆的遠近大小及寬度變化，輕輕描繪即可。

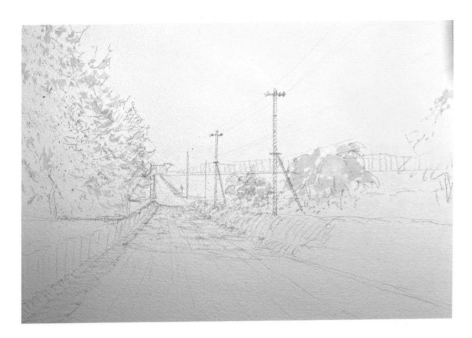

上留白膠尤其重要,上膠等同上色。先在紙張上噴點水,潤濕紙張,再使用狼毫中楷筆沾取留白膠,以筆腹使用畫圓的方式塑造樹上的雪堆形狀。地面的陰影反光則用筆尖輕輕掃過。左側一排大樹使用飛白技法,用打勾的畫法撇出大小不一的雪堆,並敲擊一些白點。吹乾畫面。

首先,對地面噴水,使用樹枝筆沾取淺淺的派尼灰,留意畫面透視的遠近關係,左上方及右邊雪堆使用敲筆方式,敲出局部受光的顆粒感凹凸狀;左方聳立的厚實雪堆,則使用鈷藍由遠到近平塗,再使用群青進行混色,並帶點紅赭色增加雪堆的透明感。

天空部分,先在白雲附近噴點水,使用群青帶點藍紫色渲染出白雲的陰影。接下來,使用帶多點水分的錳藍,由上而下、由左至右平塗天空,並飛白塑形出雲體的白色邊緣。再使用鈷藍讓最上方的藍彩度更高,搖動畫板使顏料均勻混色。吹乾畫面。

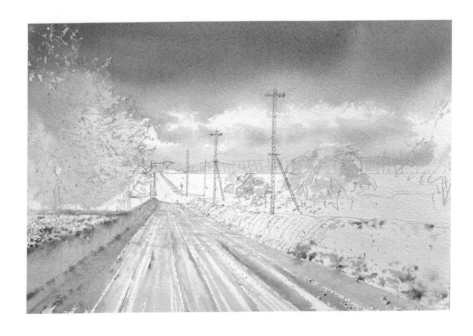

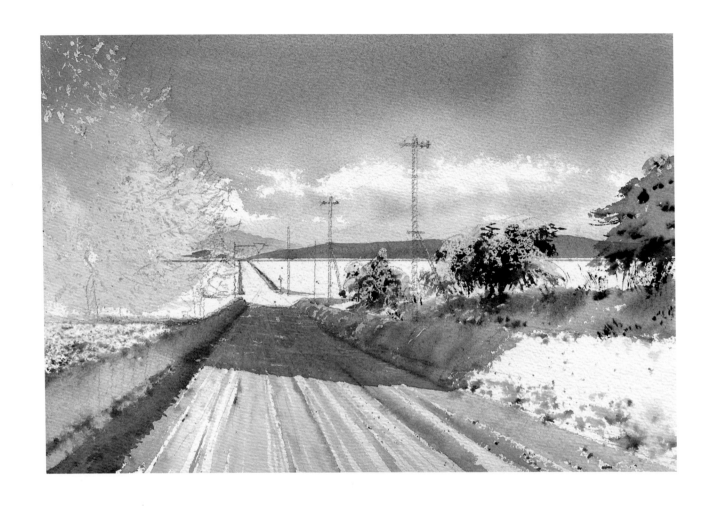

STEP · 4 使用群青、派尼灰平塗，塑造出山體的形狀。接下來，以大量鈷藍平鋪地面的藍色陰影，直接帶到右後方的雪堆上緣，再以群青進行混色，並使用較濃的派尼灰以飛白方式將樹底下填滿。最右邊的樹，則使用群青直接塑出逆光雪堆的雛形，再使用較濃的派尼灰搓出暗面。可將筆毛壓出分岔狀，描繪從地面往上生長的雜草，再使用紅赭進行混色，增加層次。吹乾畫面。

STEP · 5

去除右半邊樹上雪堆的留白膠前，請務必將雪堆上的顏料以水筆方式搓洗，再用衛生紙沾乾。吹乾清洗過的地方後，使用豬皮擦將留白膠去除。

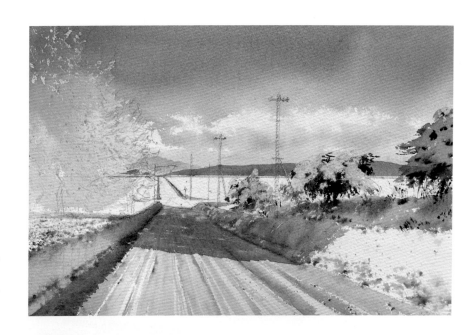

STEP · 6

去除地面及右半部的留白膠。

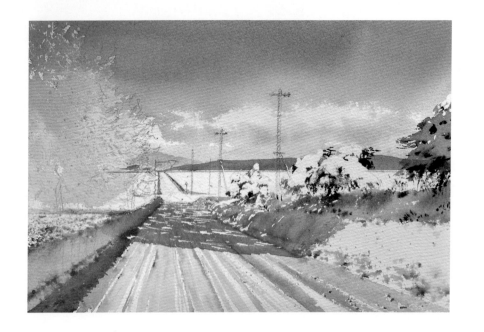

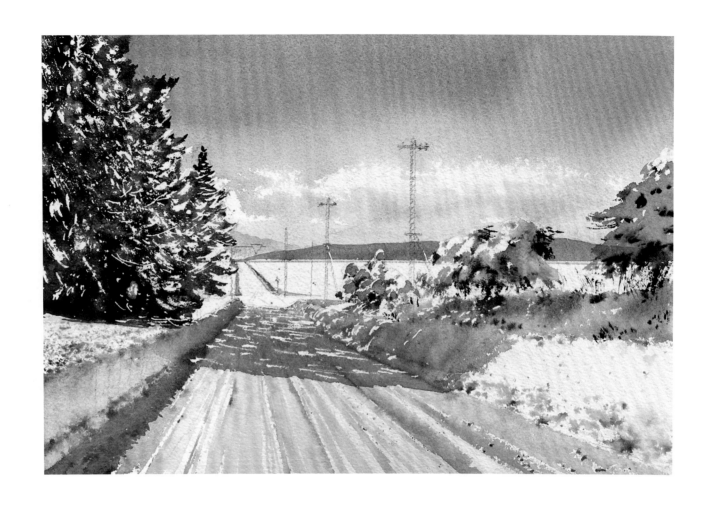

STEP · 7 對右半部去除留白膠的樹進行噴水，並在每一個雪堆右下角使用鈷藍進行上色。注意雪堆的高光處務必留白，再使用群青、紅赭混色，左半邊樹的順序畫法同右邊，由於是逆光，直接使用大量紅赭色平鋪整棵樹，再使用較濃的群青及派尼灰進行混色。除膠方式與步驟 5、6 相同，進行除膠後即完成。

四季風景系列作品
春天

《春天捎來の信息》

38cm x 28.5cm ／ watercolor ｜ 2022 ｜
東京｜ photo by kuri_ccc30

開春的第一堂示範課程，時間正巧進入冬
天的尾端，希望溫暖的春天快點到來。
櫻花的部分在上留白膠前，可先噴上一些
水，讓花朵邊緣霧化，更能營造櫻花隨風
飄動的視覺效果。

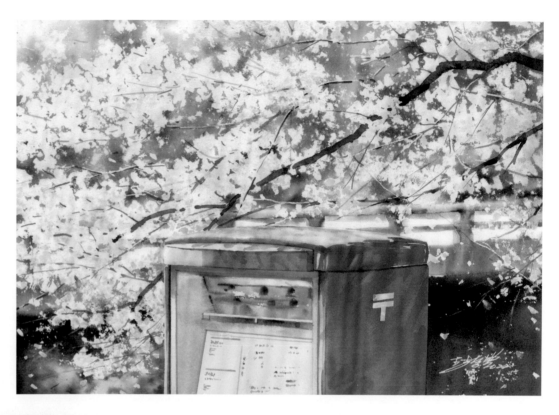

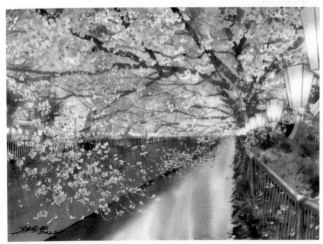

《我和春天有個約會》

38cm x 28.5cm ／ watercolor ｜ 2022 ｜東京

在東京追逐夜櫻，是春天不可錯過的浪漫行程。目黑川兩岸的櫻花
爭奇鬥艷的盛開著，築成一條粉紅隧道，水面上的倒影趁紙面還濕
的時候，倒入各種亮麗的色彩，由上而下刷出一道道絢麗倒影，看
起來就像是傾流入川的瀑布，美的令人窒息。

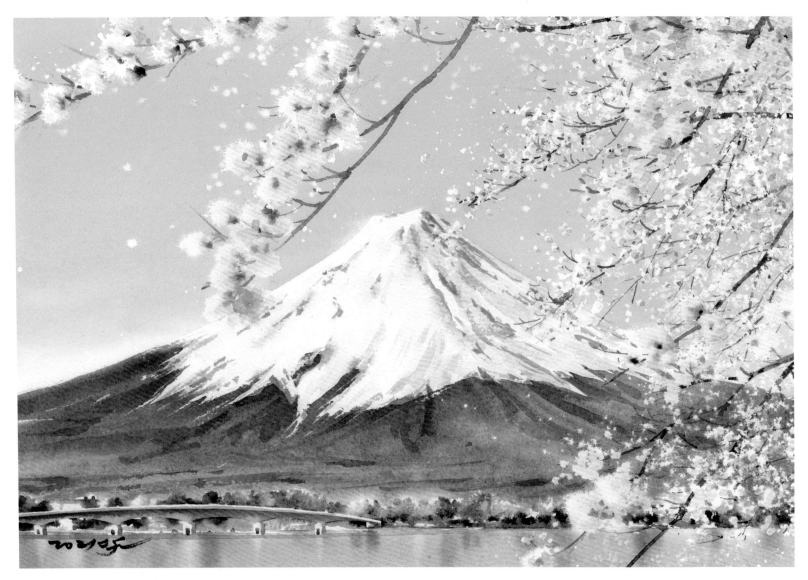

《春天の故事》 38cm x 28.5cm／watercolor ｜ 2021 ｜山梨縣｜ photo by 李秉憲 Rain Lee ｜作品已被收藏

這是 2021 年末示範的最後一幅作品，畫過無數次的櫻花，卻還沒上富士山親眼看過櫻花。想留住美麗的櫻花，
事前功夫不能少。上留白膠前先噴點水，再為櫻花點上簡單的顏色即可。

《春天の你》

38cm x 28.5cm ╱ watercolor │ 2023 │東京

這次使用了不透明顏料來呈現櫻花，天空
也加入平常少用的白色顏料，效果相當美。

《盛櫻》

38cm x 28.5cm ╱ watercolor │ 2023 │東京

這幾天看到好多朋友去日本賞櫻的照片，無法到現場賞櫻，自己動筆畫夜櫻
也很愜意。畫面裡夜光中的燈籠意外成為焦點，上色時中心點要適度留白，
盡量讓顏料由中心向外渲染開來。

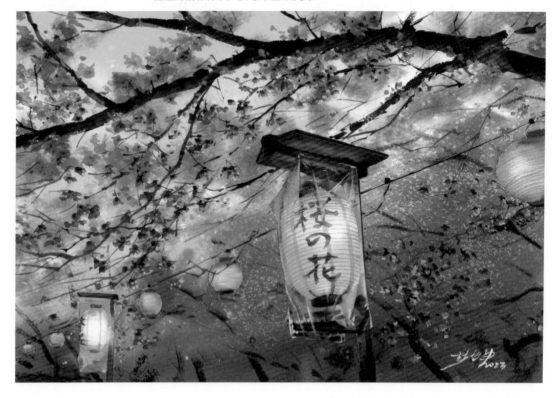

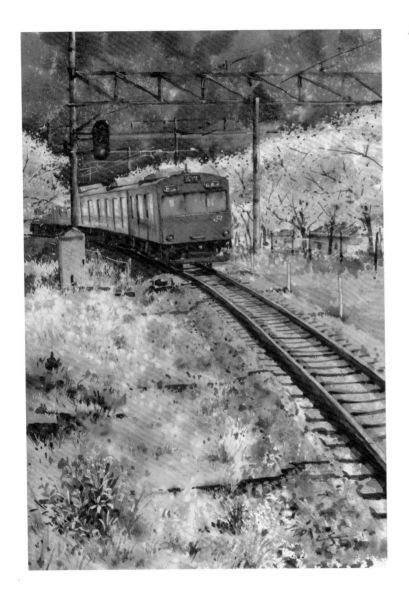

《築夢列車》

28.5cm x 38cm ╱ watercolor ｜ 2018 ｜東京｜
photo by 李秉憲 Rain Lee

這是一幅我很喜歡的畫作，畫著畫著都可以感受到列車上乘客們的歡笑聲。在處理整排櫻花時，細節的部分不用仔細刻畫，只需簡單的塗上粉色，在還未乾燥之前，再疊加上暗面的紫色即可。

《懷古巷道》

38cm x 28.5cm ╱ watercolor ｜ 2021 ｜東京

街景描繪最重視視覺延伸的效果，前後景的安排不可忽視，遠景記得虛化、中景需淡化、近景需刻畫。這幅畫的遠景刻意使用渲染來模糊化，中景以低彩度的色塊處理，而近景則更仔細地描繪櫻花樹的細節，及強調電線桿與柏油路面的質感。

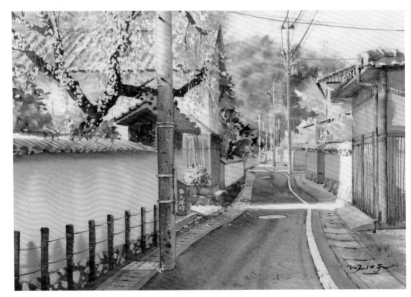

夏天

《光之境界》

38cm x 28.5cm ／ watercolor ｜ 2021

好久沒有在灑滿陽光的步道散步了，陽光穿過樹枝照映在地上的光影，溫暖了整個森林步道。在一開始作畫鋪陳時，先預留紙張的白作為散落的陽光。

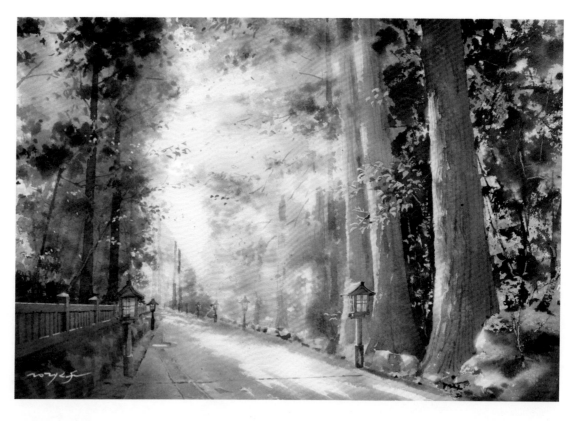

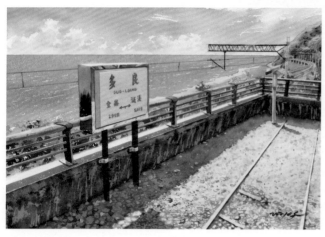

《多良駅》

38cm x 28.5cm ／ watercolor ｜ 2021 ｜臺東縣太麻里鄉｜ photo by 美夏

這不是日本灌籃高手的平交道，是位於太平洋海岸的臺灣美麗車站。海水湛藍，伴隨石頭滾動的樂曲，真是讓人百聽不厭。這幅作品中，不鏽鋼的站牌看似不易表現，其特性是會反射周邊的色彩，所以調色時，一定要記得帶入周圍的顏色。下筆時可以留下一些筆觸，這樣畫出來的質感會具有堅硬感，以表達出金屬的質感。

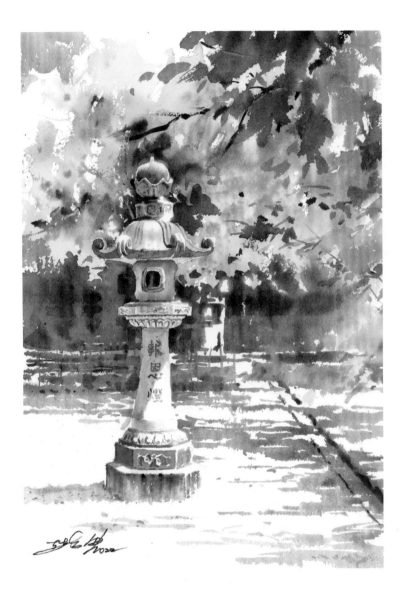

《報恩燈》

28.5cm x 38cm ／ watercolor ｜ 2022 ｜京都真如堂｜
photo by kyotophotos

樹是路上隨處可見的植物，先以明亮的黃綠色鋪
滿整個底色，再逐步增加深色，完成看似複雜繁
多的葉片。而地面上的光影，我保留紙張原始的
白當作高光。

《幸福の風鈴聲》

38cm x 28.5cm ／ watercolor ｜ 2022 ｜桃園神社

願世界只有風鈴聲，沒有炮彈聲。創作時，風鈴的透明感是我最想表現的，
在水分未乾之前，加入想要的顏色，讓它自然地在紙面上混色，就能達到自
然輕透的渲染效果。

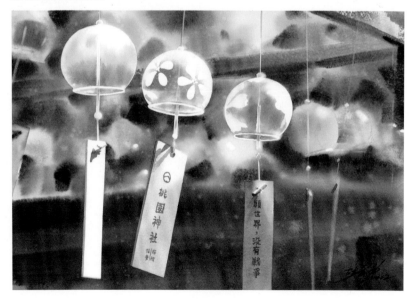

《花語》

28.5cm x 38cm ／ watercolor ｜ 2018

《古道秘境》

28.5cm x 38cm ／ watercolor ｜ 2018 ｜

photo by 王淑貞｜作品已被收藏

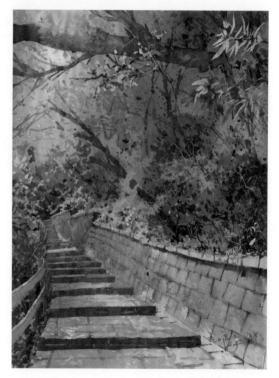

《夏日和風》

38cm x 28.5cm ／ watercolor ｜ 2023 ｜
photo by 佐藤 俊斗

炎炎的夏日即將結束，而秋天將是一
個非常適合畫水彩的季節。如果想要
呈現出白色浴衣的通透感，適度的留
白很重要，在浴衣皺褶處加上群青帶
紫，盡量一筆完成。

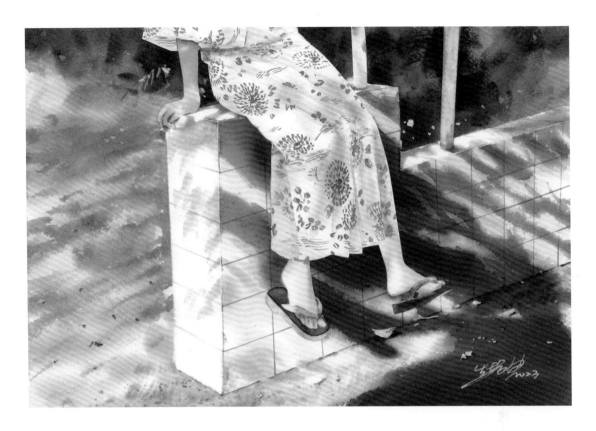

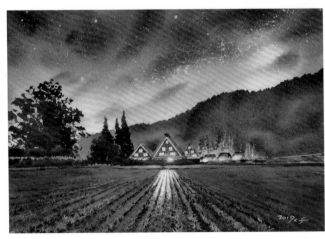

《夏の星空》

38cm x 28.5cm ／ watercolor ｜ 2019 ｜白川鄉合掌村｜
photo by JB Foto ｜作品已被收藏

因光線照射的方向影響，讓畫面中虛實的掌握顯得相
當重要。田埂中央的稻田因茅草小屋的照亮而清晰，
左右兩側的部分則以淡化、模糊的方式呈現即可。

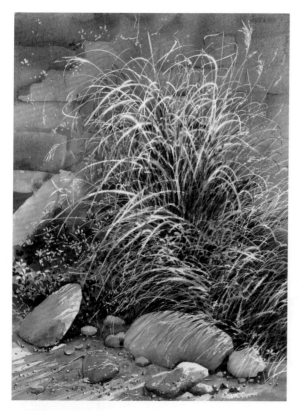

《斜陽溪邊草》

28.5cm x 38cm ╱ watercolor ｜ 2018 ｜ 高雄黃蝶翠谷 ｜
作品已被收藏

每年過年都會回到高雄美濃黃蝶翠谷溪邊拍攝一
些照片，足夠我畫上一整年！臺灣也有許多純樸
風景值得入畫，尤其是美濃人對文化的悉心守護，
相當值得大家過年來這走走。

《晴空の飛行》

28.5cm x 38cm ╱ watercolor ｜ 2023

第二次畫紫陽花，希望下次的表現能再更柔美一些。
天空劃過一道飛機雲是我的想像，讓作品的畫面更加
豐富，開闊的湛藍天空彷彿就近在眼前。

《牆角の綠葉》

28.5cm x 38cm ／ watercolor ｜ 2019 ｜作品已被收藏

你是否也感受到夏日的溫度？希望今年能有個涼爽的夏天。
牆上楓葉倒影是整幅作品的靈魂所在，先在紙面上噴少許水，再一氣呵成的畫完所有倒影，過程中可以再加入一些相近色，讓色彩更豐富。

《夏日將至》

**38cm x 28.5cm ／ watercolor ｜
2022 ｜德永鯉魚旗 ｜
photo by tokunaga_koinobori**

日本人習慣在 5 月 5 日兒童節的時候，家家戶戶在門外掛上鯉魚旗，期盼孩子未來能夠魚躍龍門。

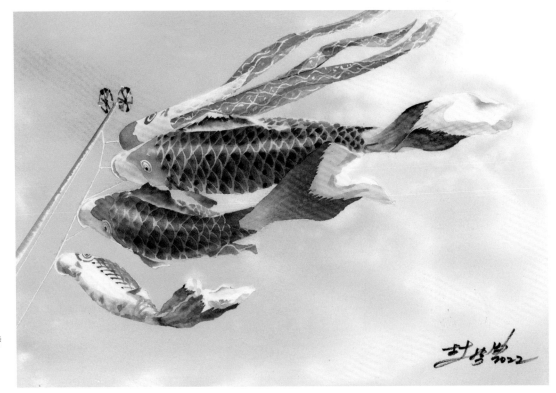

秋天

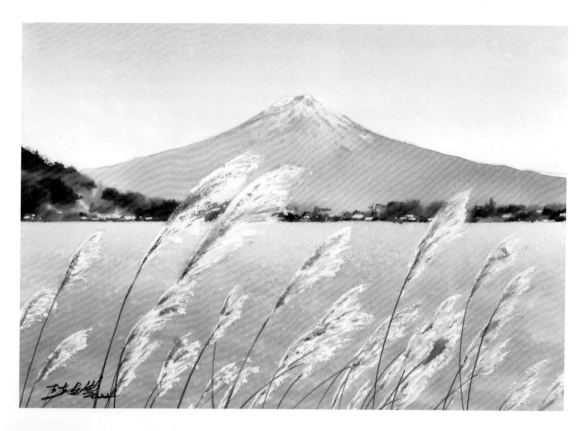

《富士山下の田根子草》

38cm x 28.5cm ／ watercolor ｜ 2022 ｜
山梨縣｜ photo by 李秉憲 Rain Lee

這個涼爽的季節除了賞楓之外，也別
錯過銀白色波浪的芒草、甜根子草花
海，在微風中輕輕搖擺著。此時前景
的芒草是我想表達的重點，芒草因陽
光照射而透白，上色時需自然留白，
誤過度染上紅赭；遠處的富士山是畫
面中的配角，簡單描繪即可。

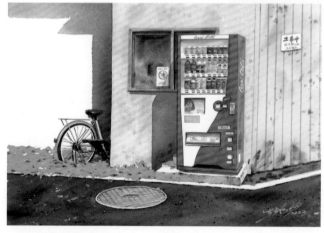

《轉角の紅色小確幸》

38cm x 28.5cm ／ watercolor ｜ 2023 ｜
北海道、函館｜ Google 街景圖

大家是否也跟我一樣，在臺灣很少使用販賣機投幣買飲料，
但一到了日本，無論在車站或郊外，總是忍不住會被販賣機
吸引，從冰冷的販賣機裡取出一罐熱騰騰的飲料，多麼暖心。

《一葉知秋》

38cm x 28.5cm ／ watercolor ｜ 2021 ｜
photo by ytr_0522

作畫時經常在與時間賽跑，得同時進行許多的步驟。也許手上的筆正在畫著某一個區塊，但眼睛卻要凝視著剛剛畫過的地方，檢查是否快要乾掉，還是要多噴點水，必須手眼協調，千萬不能錯過最佳時機。

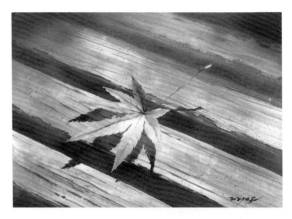

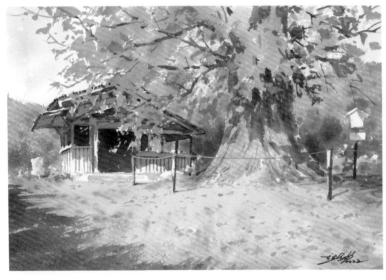

《深秋の尾聲》

38cm x 28.5cm ／ watercolor ｜ 2022 ｜九州｜ photo by 美夏

今天是父親在世上的最後一天。想用寫意的筆法，表現這棵銀杏樹的碩大與茂密，滿地金黃的地毯，利用筆腹做出大塊面的銀杏，而不是一片片的細細雕琢，有時也是挺暢快的一種畫法。

《天空の境》

38cm x 28.5cm ／ watercolor ｜ 2020 ｜ photo by pere_peri_peru_

芒草與甜根子草長得十分相似，我經常不小心將兩者混為一談，最簡單的辨別方法就是觀察其生長區域，在山坡地上的是芒草，而在河床或溪邊的是甜根子草。雖然是逆光，但也不能讓畫面全黑，不妨使用紅赭加一些紫色和群青更加自然。

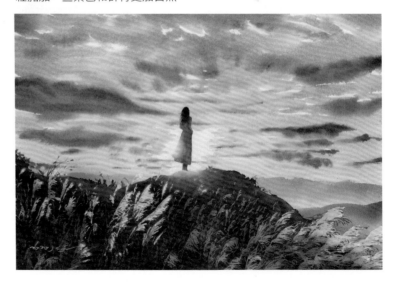

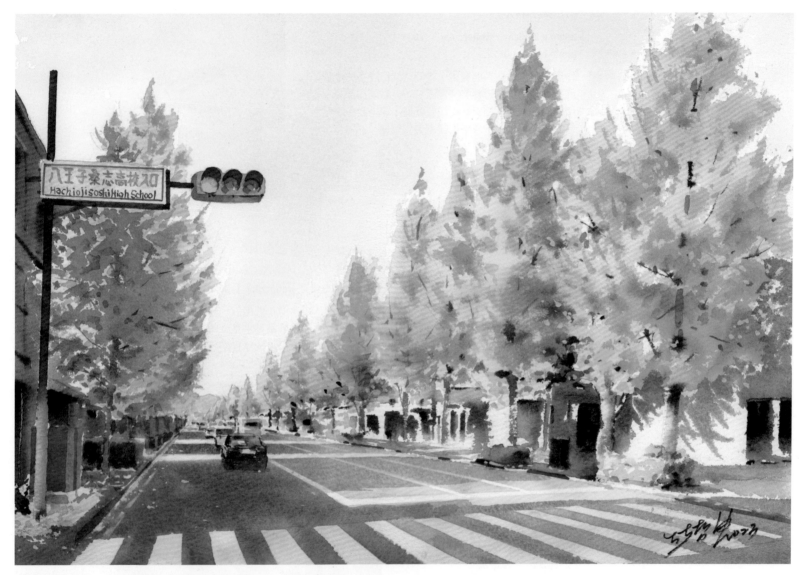

《告白の秋天》 38cm x 28.5cm ／ watercolor ｜ 2023 ｜八王子市｜ Google 街景圖

　　一次雨、一次冷，就快進入可以吃秋蟹的季節了。畫這樣的街景時，此畫面為一點透視，無論是樹、建築物、
斑馬線等，所有的線段都來自於這唯一的消失點。

《遙望著大海》

38cm x 28.5cm ／ watercolor ｜ 2023

小犬颱風過境，臺北目前無風無雨，
靜靜的猶如這座燈塔。

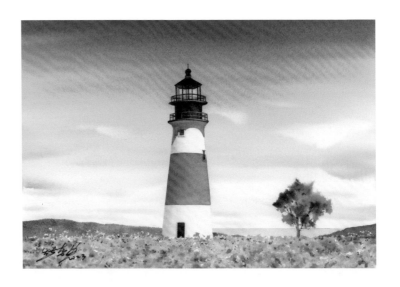

《豪德寺の秋》

38cm x 28.5cm ／ watercolor ｜ 2023 ｜東京・世田谷區

旅行第六天，和一位學生在豪德寺會合，據說裡面養了
很多招財貓。這天的天氣很好，一路拍攝取了很多題
材，來到門口，還沒踏入豪德寺，我又在門邊的角落拍
下這光影。地面上散落著不同角度的落葉，而留白膠的
使用更是考驗對葉形的敏銳度；適當的光影留白更是這
幅畫的精髓。

《金黃色小徑》

38cm x 28.5cm ／ watercolor ｜ 2019 ｜大阪中崎町

秋天在日本街道以及公園裡都可以看到銀杏樹，要表現地面上黃橙色
的銀杏落葉並不難，只要在葉子下方加上影子，整片就變得更立體。

冬天

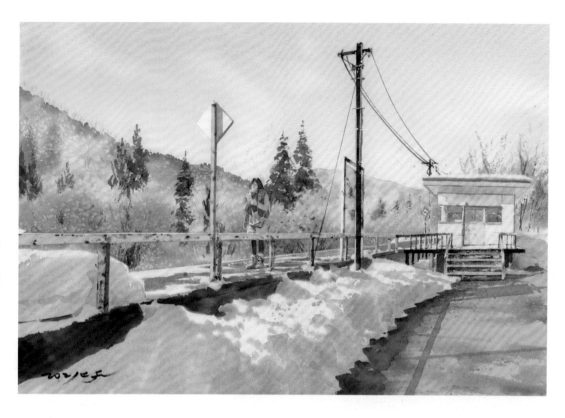

《現在、很想見你》

38cm x 28.5cm ／ watercolor ｜ 2021 ｜
秋田縣 · 萱草駅

有時利用身邊隨手可得的東西,就能製造
出意想不到的效果。例如,畫面中的遠山,
是在水分半乾時灑了一些鹽巴,製造出雪
花的效果,是不是很有趣呢!

《雪地拓荒者》

38cm x 28.5cm ／ watercolor ｜ 2023 ｜ photo by 饒金玉

一看見這張旅行照片時,就覺得它很適合作為畫作的素材,
畫完總感覺無法呈現原始照片的意境,但學生們都很沉浸
在這幅畫的寫意之中。

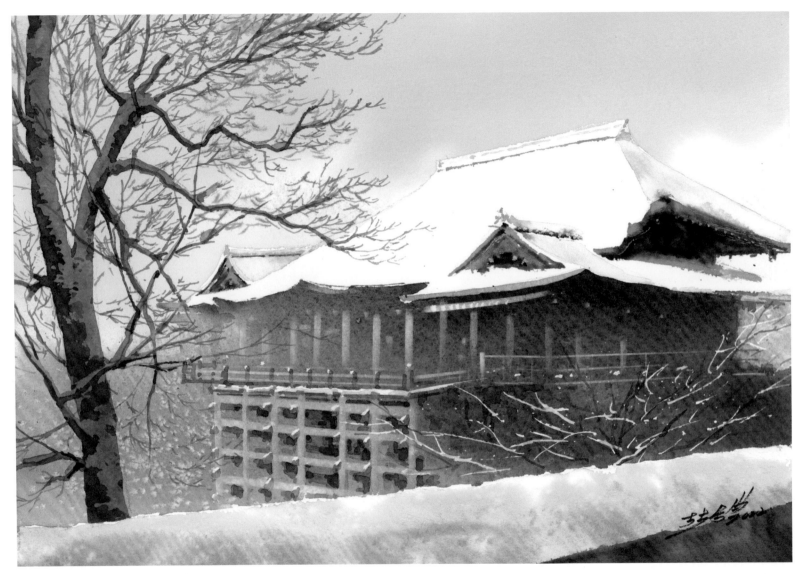

《清水の舞台》　38cm x 28.5cm ／ watercolor ｜ 2022 ｜京都

雖說京都的冬天實在很冷，也沒有楓紅或粉櫻如此繽紛的色彩，但運氣好碰上下雪的京都，
欣賞純白的景色也非常棒。屋頂上的白雪，因完全受光，所以只要留下紙張的白即可。

《鎌倉村の晨陽》　38cm x 28.5cm ／ watercolor ｜ 2022 ｜ photo by OREO 時光旅行

不論晴天還是陰天，不管是綿綿細雪還是下到無法前進的暴雪，雪景總是讓我念念不忘。
白天的雪景因爲陽光照射，可以加一些暖色調的紅赭來增加畫面的溫度。

《雪地の郵筒》

38cm x 28.5cm ／ watercolor ｜ 2022

畫雪景時，記得在有陽光的高光處留白，有陰影的暗部可以敲水的方式，製造自然結晶的效果。

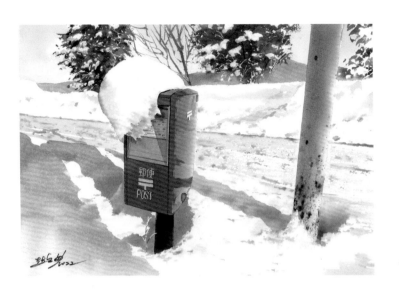

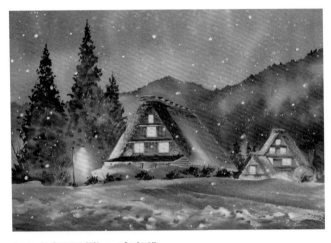

《雪夜裡閃爍の光輝》

38cm x 28.5cm ／ watercolor ｜ 2019 ｜

photo by OREO 時光旅行

畫畫是可以很隨心所欲的，最後替畫面加上一場即時雪，敲上一些白色的廣告顏料製造雪花，看著緩緩落下的片片雪花，心境也跟著融入其中。

《富士の境》

38cm x 28.5cm ／ watercolor ｜ 2022

藍色可以是憂鬱，也可能是一種思念。在畫紙上加入群青，讓它在紙上自由的流動，渲染出千變萬化的雲彩。

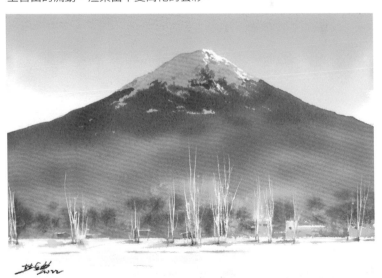

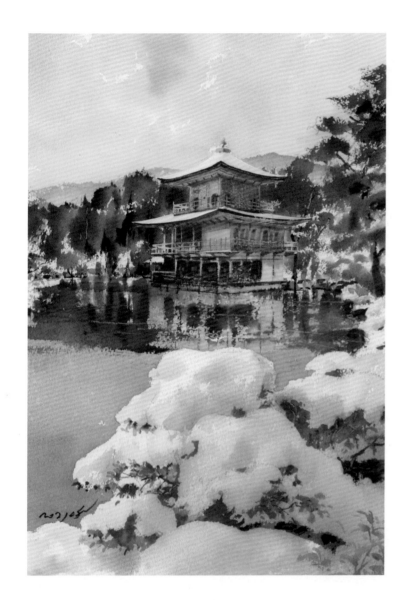

《雪金閣》

28.5cm x 38cm ╱ watercolor ｜ 2021 ｜京都｜作品已被收藏

用比較寫意的畫風，表現這張在雪中的金閣寺，自己十
分喜歡。利用筆腹做出飛白效果來呈現湖面上的薄冰，
筆觸相當寫實且生動。

《雪地の寂》

38cm x 28.5cm ╱ watercolor ｜ 2017

這幾天一直在注意日本東北的氣候，我想這次雨、雪、晴我都應該碰的到吧！
幸運的話，還能在東京賞到櫻花。即將前往日本，興奮之情溢於言表，就用這
幅在新幹線上所拍的照片，來說明我現在的心情。

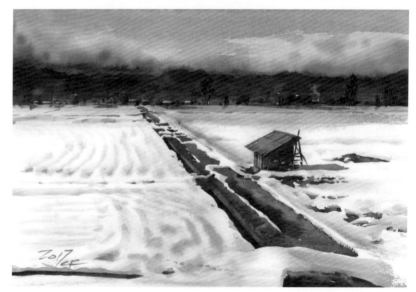

《雪の金閣寺》

38cm x 28.5cm ／ watercolor ｜ 2022 ｜京都

藍色的雪影是我一直夢寐以求想遇見的，只
要用簡單的鈷藍就能詮釋藍色的雪影，在最
暗處帶上一點群青，雪地就更加立體。

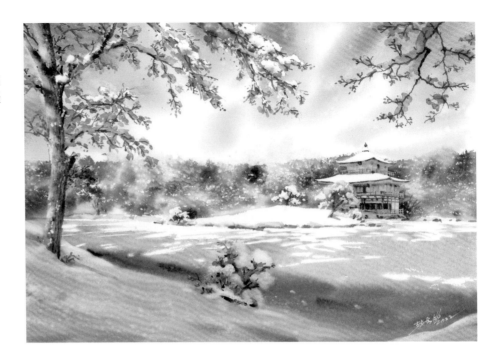

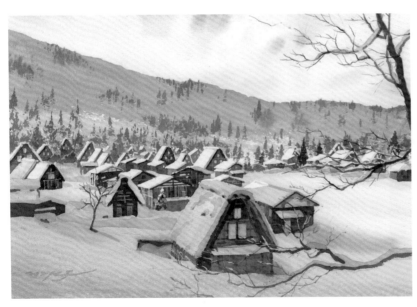

《當雪停歇時》

38cm x 28.5cm ／ watercolor ｜ 2021 ｜白川鄉

年底我們相約這裡見吧！在畫面尚未完全乾燥之前，
在雪面上適時的敲一些水或灑點鹽巴，製造出雪景
朦朧的效果。

《說好雪季再相遇》

38cm x 28.5cm ／ watercolor ｜ 2019 ｜秋田・笑內｜
photo by 吳啟瑞

我個人特別愛這樣寂靜的無人車站，有種被世界
遺忘的孤寂感。在電線桿上留些小雪堆，讓畫面
變得更有趣味感。

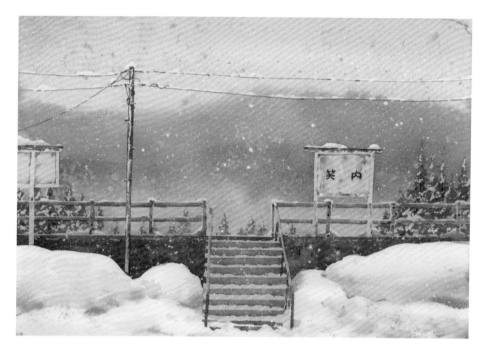

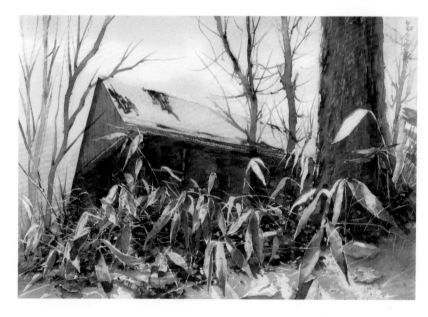

《那個角落》

38cm x 28.5cm ／ watercolor ｜ 2019 ｜輕井澤・星野度假村

二月的輕井澤，原本應該是個大雪天，結果抓錯時間點，度
假村旁只剩下少許殘雪。但在清晨陽光的照射之下，仍然閃
耀動人。

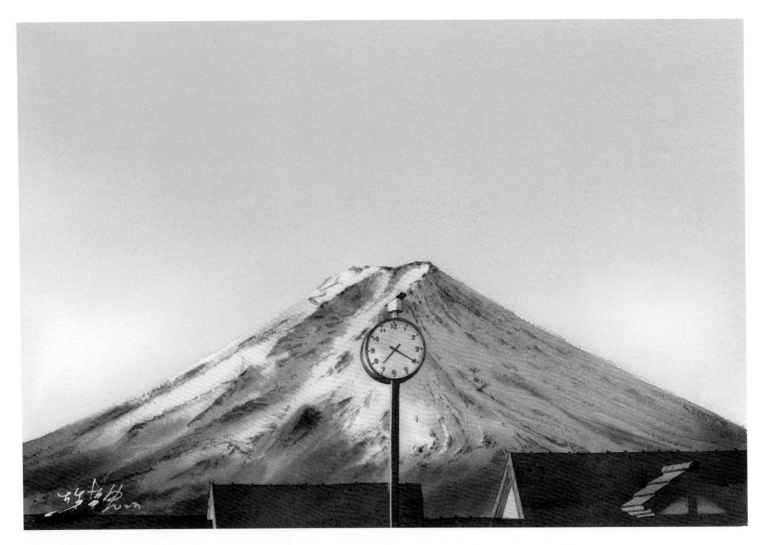

《富士の鐘》　**38cm x 28.5cm ／ watercolor ｜ 2023**

秋之旅行的第二天早晨，於河口湖車站對街所拍攝。河口湖的星辰鐘剛好位於富士山頭的中央。早晨美夏還沒化好妝，我就拎著相機出門拍攝了。這幅畫刻意使用紙膠帶遮蔽房子屋頂的側面高光，替整塊屋頂暗面上色時便不需顧慮太多，盡情的塗刷，還能隨心所欲的混色。山體的部分在細節描繪上，將登山步道也畫進去了，不知道大家是否有注意到？

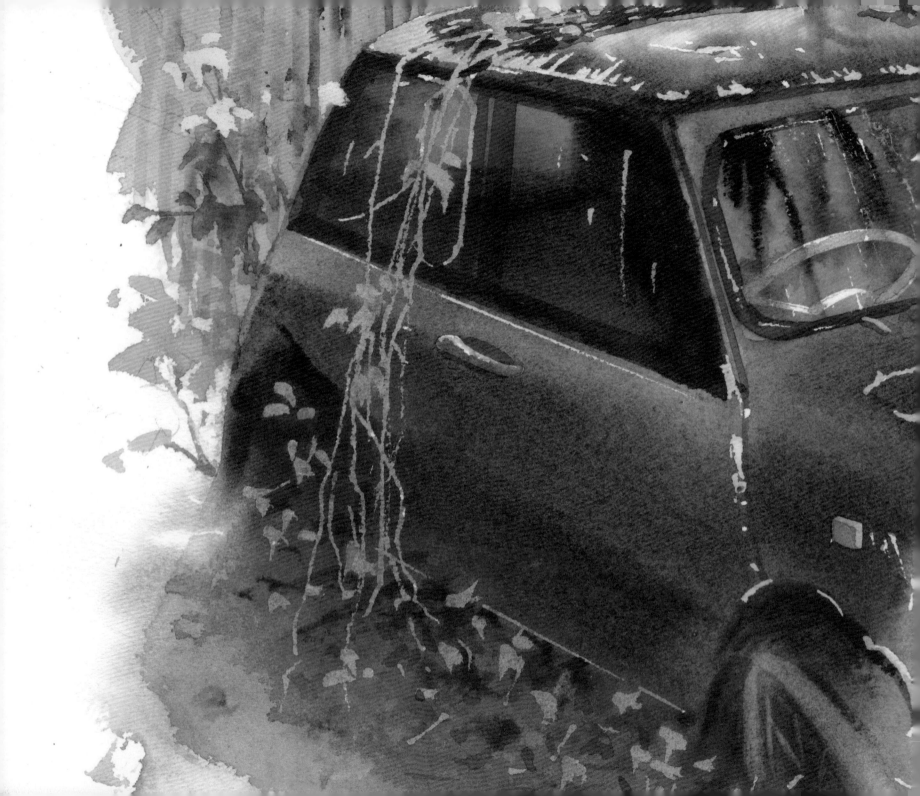

Chapter

5

靜物的描繪

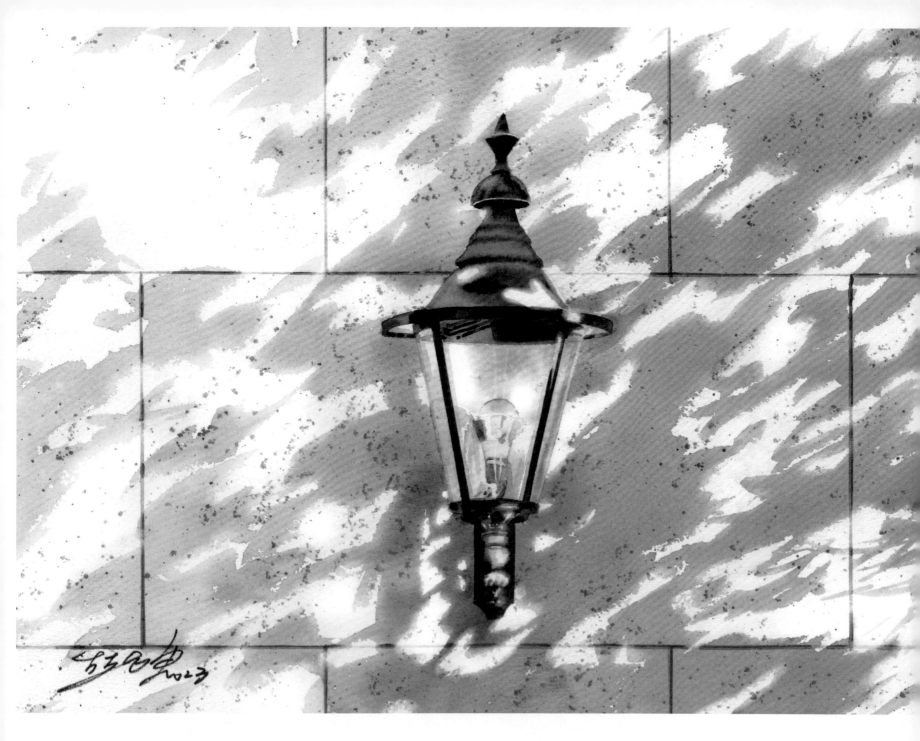

示範作品

《燈下的光彩》 photo by miyabiii_film 雅

> 一杯咖啡、一疊紙箱或一把生了鏽的鎖頭，都是表現靜止物件的絕佳題材。京都街頭的和服展示架、被陽光灑落的桌面相機，原本只是一張張安靜的照片，瞬間化為一幅幅生動的畫作。靜物選擇有著無限大的空間，日常生活中會接觸到的一切事物，都能就地取材來練習，不起眼的小物，有時也會成為充滿驚喜的大作。

STEP · 1

雖說畫自己的旅行紀事已成為家常便飯，但每當看到他人的旅行作品時，尤其是光影畫面，總是會吸引我的目光停留。以圖中這盞路燈為例，即使是看似安靜的物品，加入投射在牆面與燈上的斑駁光影，也能立刻感受到時光流動的痕跡。首先，將路燈的輪廓與牆面磁磚的位置大略描繪出來。

這盞燈在艷陽高照的午後所拍攝，因爲牆面的材質粗糙，我在紙張上以噴水代替打水，顏色則以紅赭、藍紫色、群青來壓底。用敲筆的方式，營造出石牆表面不規則的凹凸分布。吹乾畫面。

STEP · 3

整張畫面的陰影呈現藍色，可以很清楚判斷右邊有棵樹，太陽光來自於右後方，所以光影灑落的角度是右上左下。最左邊是削弱區，以鈷藍帶多一點水分，使用大成堂平筆，進行大面積的刷色。刷色前，先在紙面上大量噴水，使陰影的輪廓不至於太過銳利，越靠近右邊顏色越深，以更濃的鈷藍搭配藍紫色及群青進行混色，燈的下方是顏色最深處，可用派尼灰及紅赭做加強。

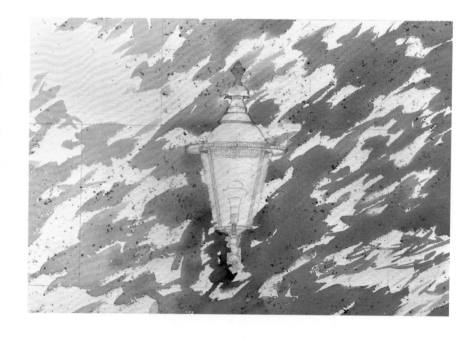

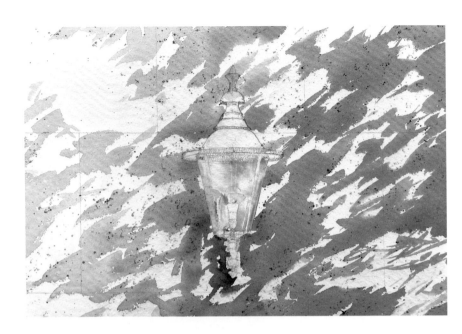

STEP · 4

在這盞燈的透明玻璃材質處打水，以調色盤上的剩餘顏色進行渲染。注意燈殼與牆面的適當留白，避免讓顏色畫得太滿。吹乾畫面。

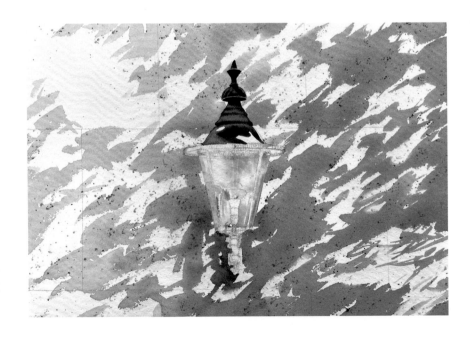

STEP · 5

主燈的整體顏色一至，燈的形狀是一圈圈由上而下，由小而大的造型。打水之後，使用群青加鈷藍進行打底，再以同色系較濃的顏料進行濕中濕的明暗處理。注意燈殼的反光處，要絕對留白，最後再以極度濃厚的派尼灰將橢圓曲線拉繪出來，為了讓線條更自然，在紙面乾掉之前，務必要完成這個步驟。吹乾畫面。

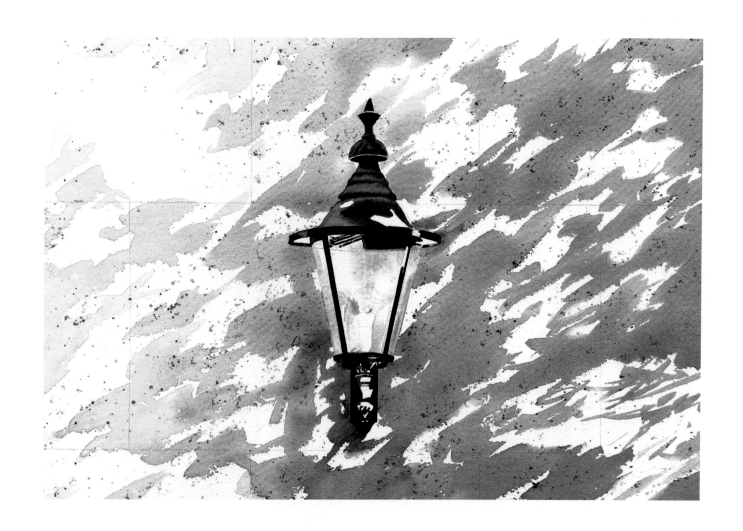

STEP・6 下半部的燈殼色系偏灰黑，調出派尼灰加焦赭，加入些微水分勾勒輪廓。完成之後，立即使用較濃的派尼灰加強最暗面的細節描繪，並保留高光的部分。吹乾畫面。

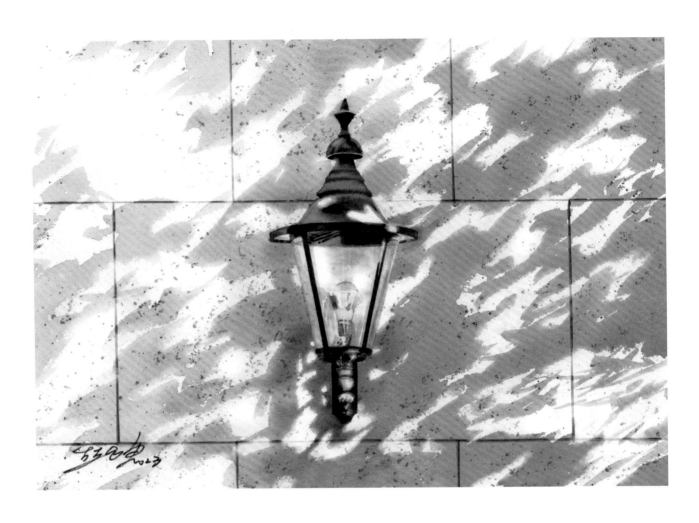

STEP · 7 牆面的磚塊線條，使用夾筷子技法，先用紅赭加群青拉出淡淡的直線，直線的水量通常不會保濕太久，再立即將派尼灰混色到線段內，加強陰影覆蓋的地方。如此一來，可以讓牆面的凹陷感更加強烈，最後對高光處進行洗白，使整張畫面的光感更加明顯，凸顯午後的暖陽感。

靜物系列作品

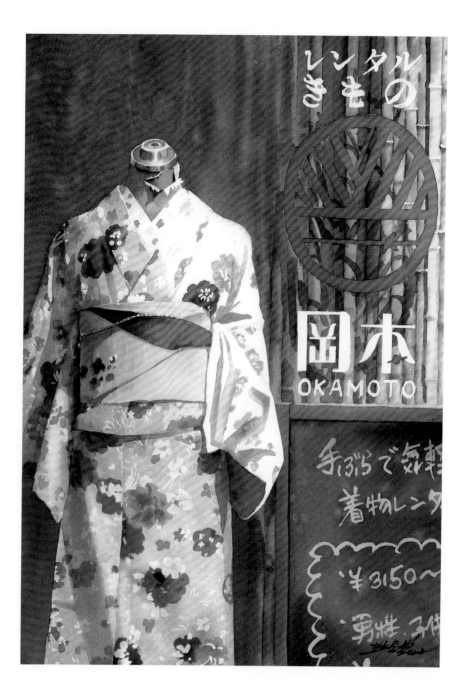

《風華再現》

28.5cm x 38cm ／ watercolor ｜ 2022 ｜京都・レンタル着物岡本

2012 年是我和美夏第一次暢遊京都，也是美夏第一次正式穿上和服。還記得那天的天氣晴朗，走出飯店深呼吸，清爽又舒服的冰涼空氣，讓整個心情都跟著愉悅了起來。這幅作品我曾在 2016 年用很不純熟的技法畫過一次，今日再次和學生一起挑戰，感覺就像坐上時光機重回當下的時空。

《蘆筍培根捲》

38cm x 28.5cm ／ watercolor ｜ 2020

吃完炙燒握壽司，再來一串油脂豐富
的肉串，多麼享受。

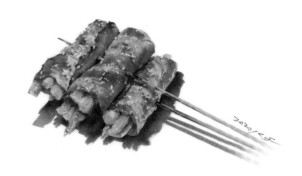

《豆腐糰子》

38cm x 28.5cm ／ watercolor ｜ 2023

每到日本必定會吃上幾串不同口味的烤糰子，簡單用
色塊切出糰子淋上醬汁的亮面，留住高光的白色，就
能讓糰子變得油油亮亮、美味可口。

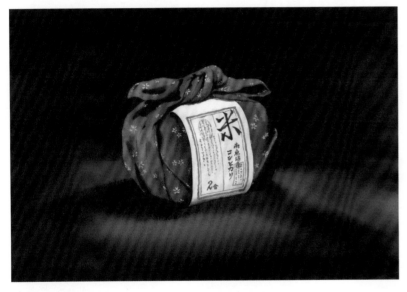

《融雪の米》

38cm x 28.5cm ／ watercolor ｜ 2023 ｜ 新潟

這是此次冬季在新潟越後湯澤站購入的新潟米，光是精
緻典雅的包裝，就讓我忍不住買了好幾袋，行李箱也跟
著沉了不少。畫作中替米袋畫上了一些金線的紋飾，讓
這幅畫增添了許多貴氣。

《木ノ花美術館》

38cm x 28.5cm ／ watercolor ｜ 2021 ｜河口湖

2019 年和學生們一同遊日本，來到河口湖的木之花美
術館，隨手拍下館外一角。那天陽光很強，影子相對清
楚，我喜歡在影子裡融入不同顏色，像是群青、紅赭、
紫、派尼灰，光影一樣可以多采多姿。

《堆疊の紙箱人生》

38cm x 28.5cm ／ watercolor ｜ 2023 ｜
橫濱市 ・ 神奈川縣｜ Google 街景圖

收到宅配，別忘了感謝埋藏在層層貨堆之中的外送
員。陽光是萬物的靈魂，有了光影就是一幅好題材。

《生存の價值》

38cm x 28.5cm ／ watercolor ｜ 2023

如果時時刻刻都帶刺武裝，身邊的人進不去，而你也走
不出來。桌面上盆栽的倒影，試著在紙面半乾時，拿平
筆由上而下洗刷下來，製造出百葉窗簾的反光效果。

《小狼日記》

38cm x 28.5cm ／ watercolor ｜ 2022

如此可愛的造型很難不吸引我的目光。
將黃色加入少許的紅赭，就能調出復古
風格的奶茶色。

《一日麥味登》

38cm x 28.5cm ／ watercolor ｜ 2022 ｜ 永和

教室旁的早餐店，成為我和美夏近日一天
的開始。老闆親切熱誠，餐點細緻好吃，
靠窗的小盆栽十分吸睛。我想要強化小盆
栽的清新感，所以窗外的樓房就用塊狀的
色塊簡易帶過。

《捕捉記憶の筆記》　38cm x 28.5cm ／ watercolor ｜ 2020 ｜作品已被收藏 ｜ photo by megcamelife

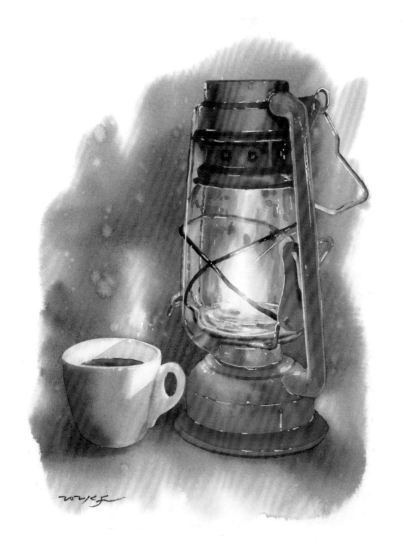

《星星部落》

28.5cm x 38cm ／ watercolor ｜ 2023 ｜星星部落景觀咖啡

前些日子前往臺東散心，傍晚時散步至半山腰的平臺，坐在觀景第一排，能這樣幽靜的喝杯咖啡，內心感到非常幸福。

《解憂咖啡廳》

38cm x 28.5cm ／ watercolor ｜ 2020 ｜南韓南山洞｜ photo by park_yull

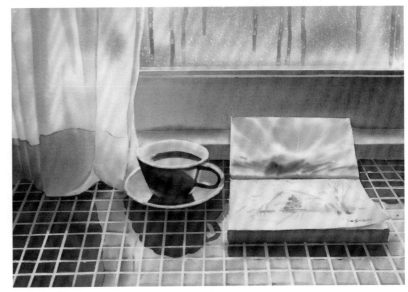

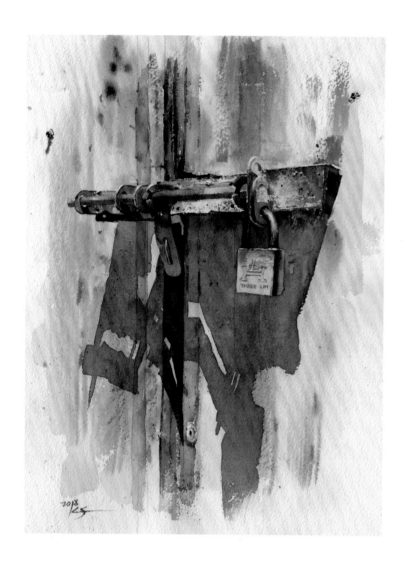

《鏽色》

28.5cm x 38cm ╱ watercolor │ 2018 │ photo by Sunny Lin

陽光下不起眼的鏽蝕鎖栓，有了光影的舞動，是很好表現的題材。生鏽的技巧相當簡單，在紙張微濕的時候，用敲筆方式敲一些紅赭在生鏽的地方，然後使用較濃的焦赭點綴其中，成功機率高，失敗率相當低。

《夏日聖品》

38cm x 28.5cm ╱ watercolor │ 2023

清晨六點多醒來，從九樓的家中陽臺往外看，早晨的陽光在每棟樓房之間穿梭，立刻拎起相機衝下樓，前往附近市場拍攝取景。第一家攤販是水果攤，從遠處映入眼簾的就是這個畫面。長焦段鏡頭壓縮了空間，頂棚的陰影正好打在後面幾顆西瓜上，讓最前面這顆成了主角，相當耀眼，這就是光的魅力！

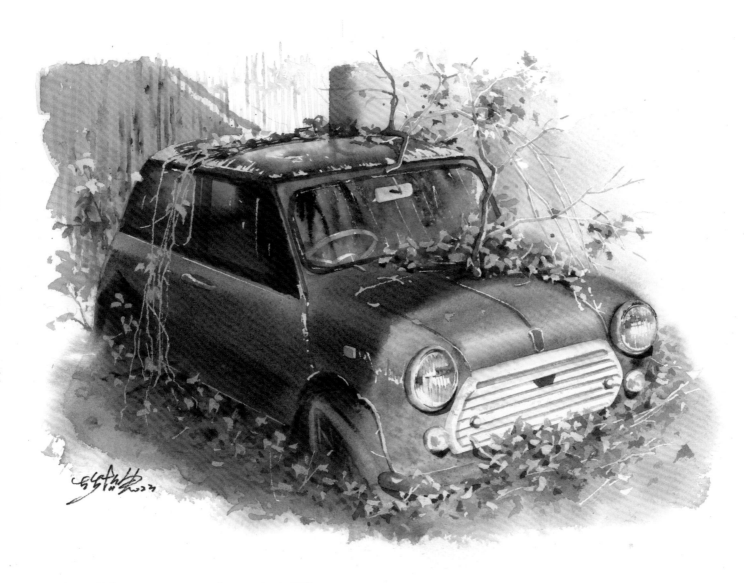

《被埋沒的輝煌》　38cm x 28.5cm ╱ watercolor ｜ 2023

旅行第二天來到吉田市，帶著輕鬆的心情遊走在舒服的街道上。眼前的畫面吸引我停下腳步，在破舊的老屋旁，
停著一輛 Mini，輪胎完全被埋沒在枯葉堆中。不知這輛可愛又時髦的老車，獨自停留在此度過了多少時光呢？

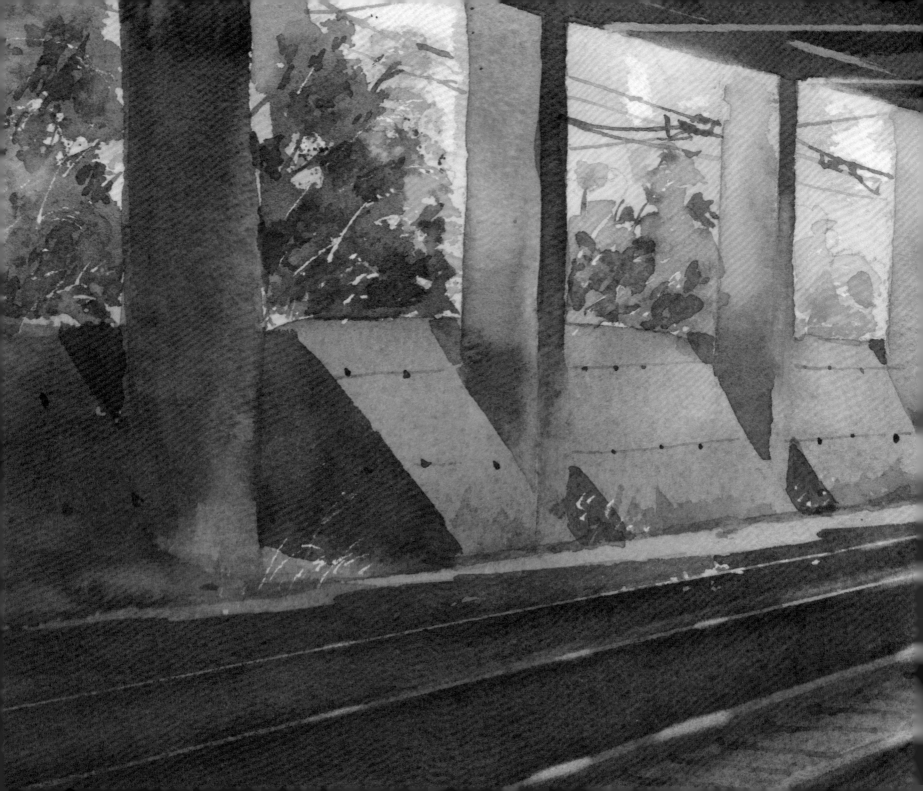

時光的列車

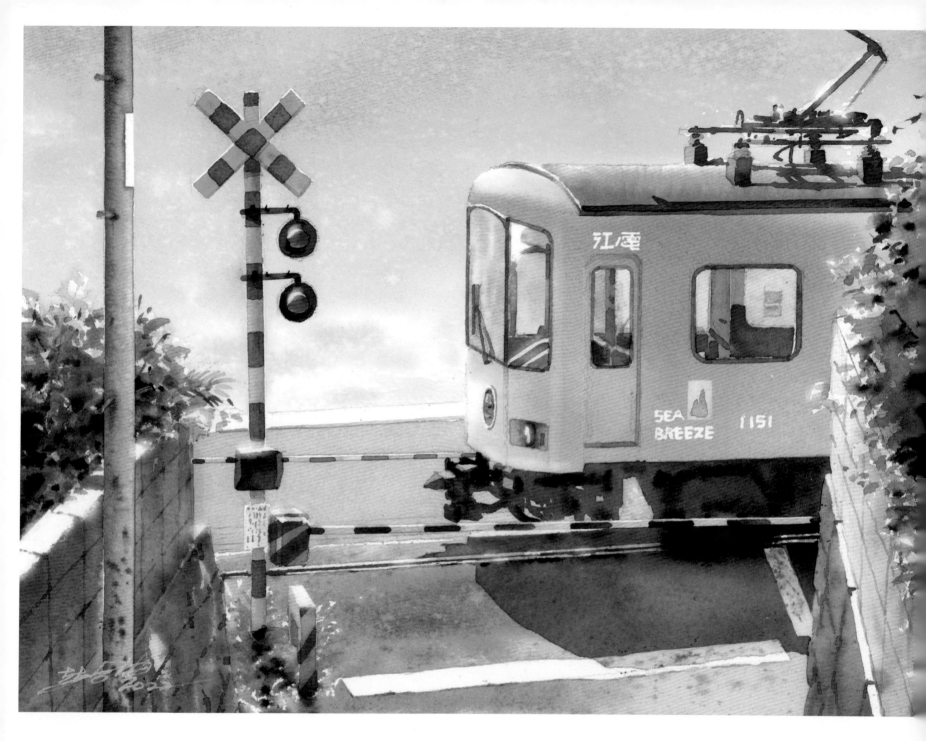

● 示範作品

《江ノ電》

第一次踏進日本國土,從下飛機的那刻起,第一班列車就讓我十分驚艷。日本電車的設計精緻化到最高境界,從路面電車、新幹線到蒸汽火車,各類車體的設計都承載著不同的歷史文化。不同城市有著不同的象徵性彩繪圖騰,一列列從我眼前飛駛而過,隨著季節變化帶來完全不同的感受,讓我想用畫筆將它優美的呈現在畫紙上。

STEP · 1

以鉛筆起稿,將心中想完整呈現的畫面繪製下來。電車上的機械零件較為繁瑣,需要一點耐心慢慢描繪。兩側的磚牆與樹叢,則留下大致的輪廓即可。電車一直是我很喜歡的題材,日本電車的設計更是細膩又獨具巧思,只能用夢幻逸品來形容,這輛電車是鎌倉江之島電鐵線S·K·I·P號。

STEP · 2

畫面中比較無法閃躲的物件，先使用紙膠帶及留白膠進行遮蔽。因在繪製過程中漏拍了這個步驟，畫面中示意的藍色色塊，是用電腦合成上去的。在下一個步驟過程中，可以清楚看到紙膠帶遮蔽完成的模樣。

STEP · 3

渲染是一個可以讓整體畫面呈現柔和感的重要技巧，雖然簡單，卻又隱藏著魔鬼般的細節。要使一個大範圍色塊有著 0 到 100 的漸層，從刷水到使用筆刷，放入顏料、搖動畫板使之均勻流動，都十分考驗繪者的觀察度是否細膩。將海面打完水之後，使用鈷藍由上而下刷色，讓顏料慢慢流下來，待顏料半乾時，用手指沾水，輕彈靠近海岸的區塊，使之產生自然光波。吹乾畫面後，將電車本體打水，做法與海面技法相同，但顏料可以更濃郁。吹乾畫面。

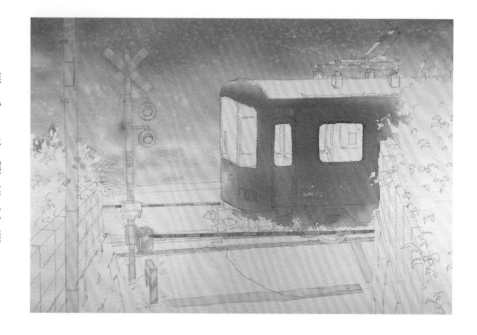

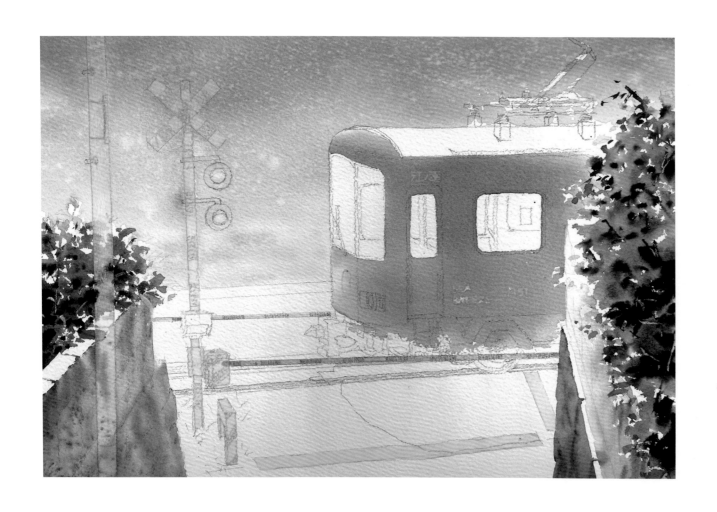

STEP · 4

左右兩個牆面，左面為逆光、右面為順光。先進行左面的繪製，以噴水器對草叢進行適量噴水，使用耐久綠以飛白技巧撇出好看的葉形，再使用墨綠進行混色。靠近底部不受光的區域，用較濃的群青及派尼灰點出深淺層次。牆面使用淡紅赭色打底，須保留磚牆上緣的高光區，並使用歌劇紅、藍紫色進行混色。敲筆讓牆面展現粗糙感，即完成。右邊牆面以相同方式上色，用色稍淡即可。吹乾畫面。

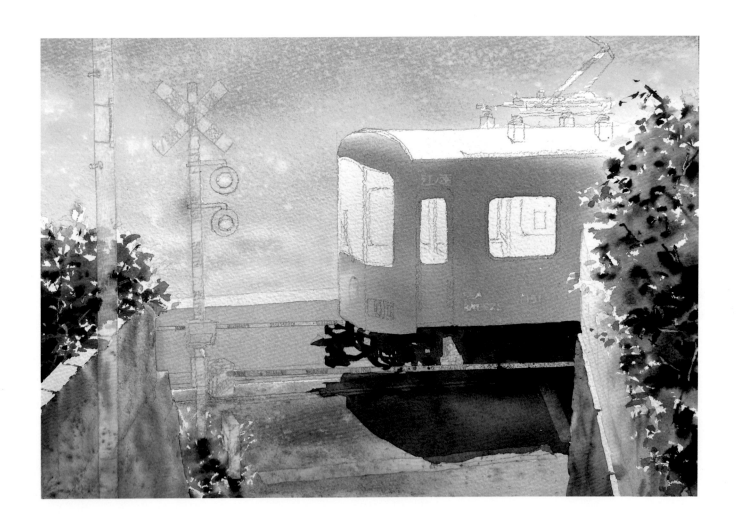

STEP · 5

將馬路由上而下以淡淡的藍紫色加群青色平塗，平交道則使用淡淡紅赭色平鋪。要注意左下方草叢的留白，用飛白畫出綠草的特徵，畫紙乾燥前，使用較濃紅赭色繼續左右來回刷色，並敲擊濃郁的焦赭色，強調地面粗糙狀態，亦可敲水使之呈現石子路面的顆粒狀。吹乾畫面後，使用大量淺色鈷藍平鋪電車底部的陰影，電車底部結構用較為寫意的方式表現，不需仔細刻畫細節。在結構的陰影用歌劇紅及群青進行混色，半乾時，使用較濃的派尼灰勾勒輪弧及最暗的結構即可。

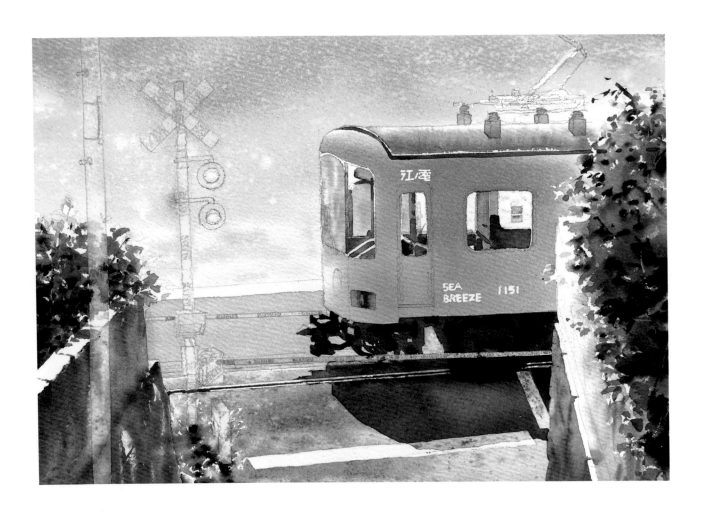

STEP · 6　去除地面標線的紙膠帶，車頂打水，使用紅赭加藍紫色畫出漸層，表現出圓弧狀，車內的部分要注意留白的位置，可參考照片畫出其他物件的相近色，記得重複吹乾紙面來進行不斷重疊。地面的標線使用淡淡的鈷藍加派尼灰，畫出被陰影遮蓋的部分。左面的牆因為逆光，使用群青再次進行覆蓋，並留下高光部分。吹乾畫面。

STEP · 7

慢慢進入細節描繪的部分。使用暖色系的焦赭將車頂高壓電纜描繪出來，趁水分未乾之前，加入群青表現陰暗面的對比，並用灰色線條將車體的一些線段，如窗框、門框及左邊牆面的線條畫出來。平交道號誌燈可使用彩度較高的紅色平塗，顏料未乾之前混入藍紫色於上緣。吹乾畫面。

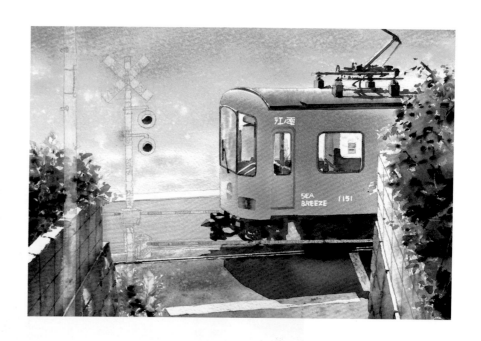

STEP · 8

將所有留白膠去除。使用夾筷子技法畫出電線桿及平交道號誌桿，先將平交道號誌桿使用橙黃打底，並在右側混入紅赭色以表現出立體感。電線桿的畫法相同，但要強調混泥土質感的柱狀色域，先用較淡的紅赭打底，再以群青作暗面。我特別喜歡在顏料未乾之前，使用較濃的紅赭敲擊，營造生鏽的斑駁感，增加畫面寫實度。

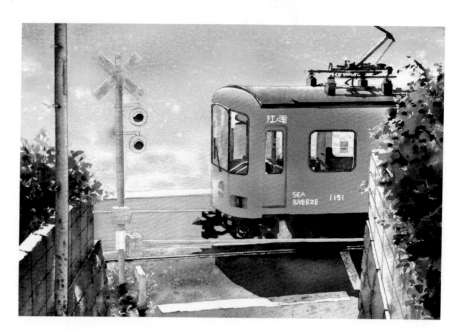

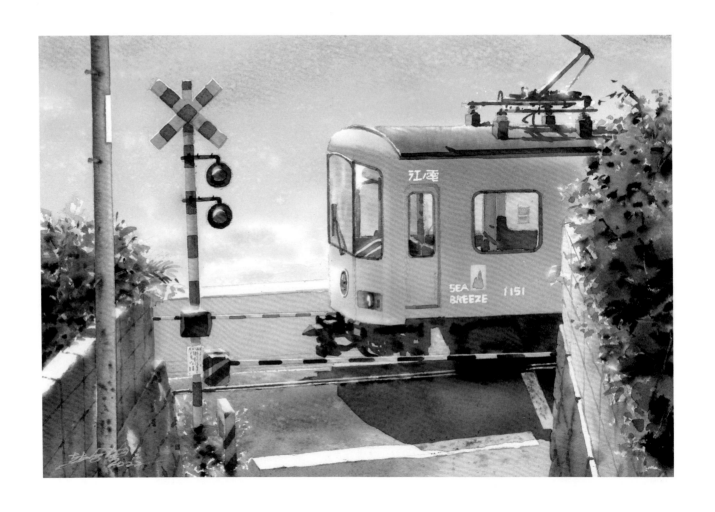

STEP · 9 平交道的號誌桿上有黃黑交疊的塊面圖形，黑色區塊避免直接使用黑色平塗，這會讓畫面像是貼上去的，可使用相近色來點綴。例如，將調色盤的所有顏色混在一起，不論得到什麼顏色，直接將顏色塗上去，但要在水分乾掉之前，再用群青加焦赭混色，混出接近黑色但又不會太黑的色彩。最後進行車頭頂端的洗白，及左邊號誌盒上與圍牆上方的高光洗白，讓紙面產生發光的模樣即完成。

電車系列作品

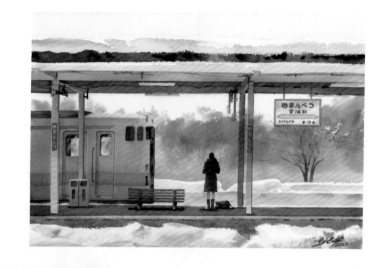

《第一次の相見》

38cm x 28.5cm ╱ watercolor ｜ 2022 ｜
網走郡・女満別駅

每個人都有一塊缺少的人生拼圖，
一部值得讓人細細品味的日劇《初
戀》，你看過了嗎？

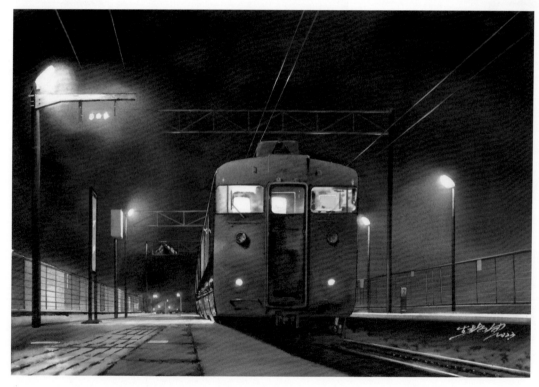

《夜行の列車》

38cm x 28.5cm ╱ watercolor ｜ 2023

夜景氣圍的掌握，就是觀察每個物件都
會受到周圍光線的影響。例如，靠近光
源的物體與受光的牆；列車門打開，車
內的燈光打在月臺上產生的高光地面；
導盲磚在不平整路面上的起伏表現；路
燈照射在月臺旁的鐵軌上；高壓電纜受
光的強弱；車廂的質感表現。

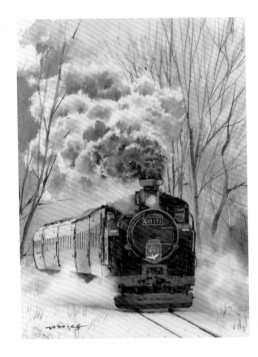

《前進の動力》

28.5cm x 38cm ／ wtercolor ｜ 2020 ｜作品已被收藏

2020 年，從日本回國後的第一幅示範作品。這趟旅程帶給我
許多的感觸，旅行開始時疫情並沒那麼嚴重，飛機上沒有多
少人戴口罩，但在回國的飛機上卻是人人一罩。而在此刻，
又重啟飛往日本的生活，真好！

《日光飛行》

38cm x 28.5cm ／ watercolor ｜ 2019 ｜
愛知縣・濱名湖｜
photo by atsushi.k.photography

愛知縣濱名湖的佐久米駅，是一直
以來我很想去的夢幻景點。一位住
在香港的學生，在我畫完這幅畫作
後，早一步來到這裡，分享了旅行
的美好回憶，讓我十分感動。

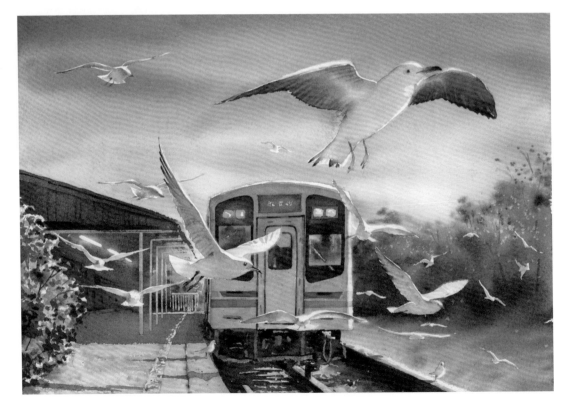

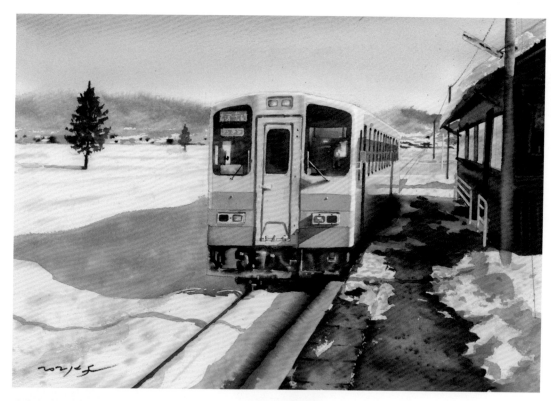

《藍色雪影》

38cm x 28.5cm ／ watercolor ｜ 2021

我曾經為了追求藍色雪影，每年冬天都會安排一次雪地之
旅。這種在反射天空下產生的藍色陰影，通常會出現在晴朗
的天氣下，陰影的顏色只要使用 W291 鈷藍及 W294 群青，
就能輕易營造出冰冷雪影的效果。

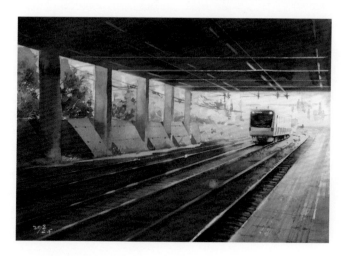

《夢想進站》

38cm x 28.5cm ／ watercolor ｜ 2018 ｜ JR 青梅線

《水中の列車》

38cm x 28.5cm ／ watercolor ｜ 2019 ｜
愛媛縣・下灘駅

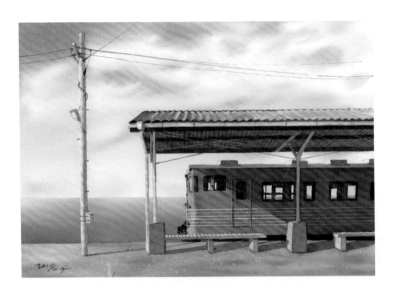

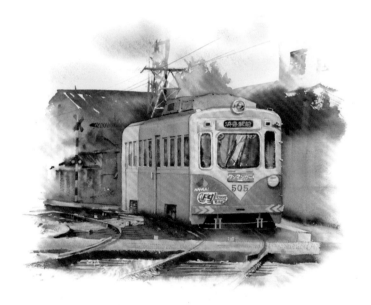

《停機坪の夢想愛》

38cm x 28.5cm ／ watercolor ｜ 2018 ｜桃園中正機場

停機坪等候出發的心情，相信是最美的等待。

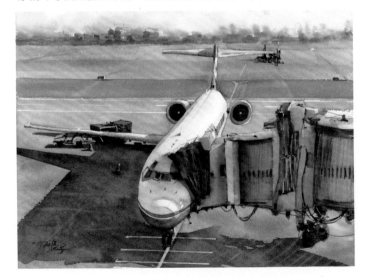

《阪堺電車》

38cm x 28.5cm ／ watercolor ｜ 2018 ｜大阪

這是位於大阪住吉大社附近的阪堺電車，每天承載著通勤族及任何
懷抱夢想的旅客。一幅作品必須有其獨特的細節，而畫者與觀畫者
之間的情感聯繫，在於他會在畫作前駐足停留多久。能否讓人貼近
你的畫作，並仔細研究其中的步驟和技法，最後點點頭、心滿意足
地離開，是我創作一幅畫的理念。

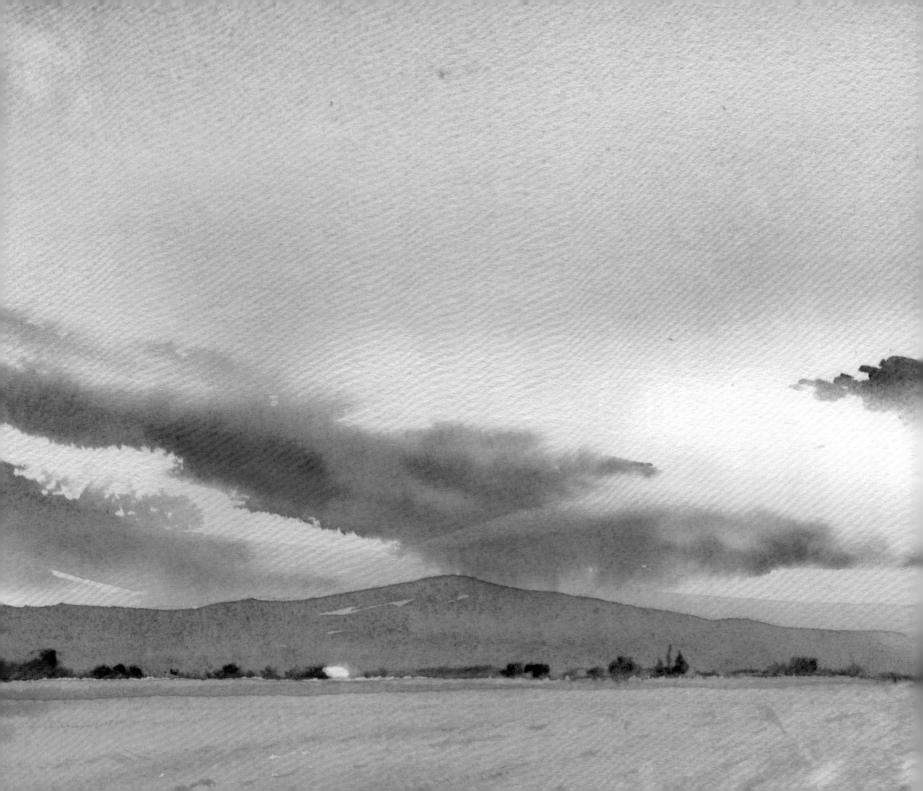

雲彩的瞬間

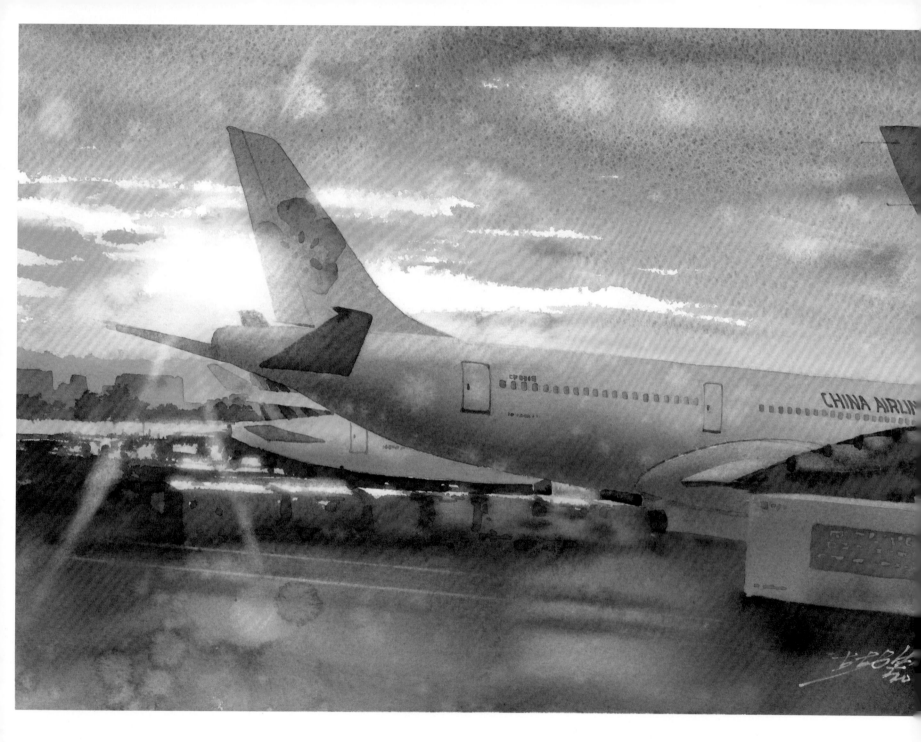

示範作品

《重啟的天空》

> 天空，幾乎出現在我的每一幅作品裡，若想表現雲彩的柔軟度，掌握水分與顏料的濃淡顯得非常重要。對初學者而言，要在水分乾燥之前，完成塑造形體與豐富的雲彩變化並不容易。雲彩有著相當吸引人的特性，從太陽升起時，到黃昏日落前，雲層千變萬化、多采多姿，有著取之不盡、畫之不完的焦慮，深怕錯過了每一片稍縱即逝的美景。

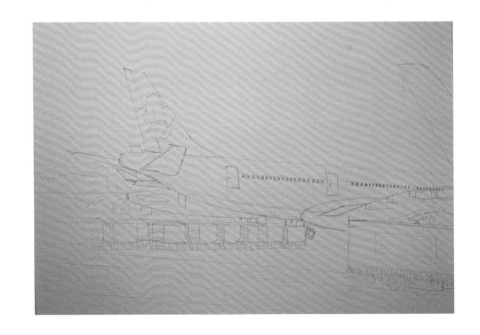

STEP·1

以完整的輪廓線描繪窗外飛行器的形體，其他如地面上的行李運載車、天空雲層、遠方的建築物，可使用較簡練的方式來表現，線條只要簡單帶出物件的位置即可。

153

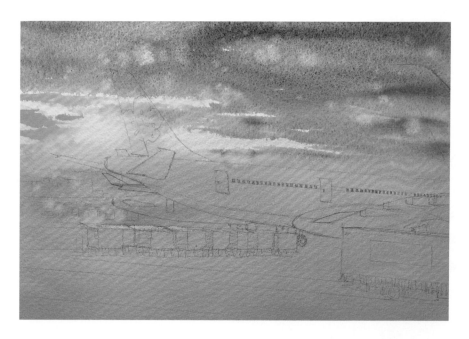

這張天空的雲彩美極了！剛下過雨的天空，太陽正努力撥開雲層，探出頭來想吸口新鮮空氣。使用噴水器在紙面上大量噴水取代打水，可以在不使用留白膠的情況下，用飛白的方式自然留白。用橙黃色在接近陽光的地方將高光展現出來，快速的搭配歌劇紅、紫色將整個畫面的環境色鋪滿，並保留行李車最上緣的光線。

STEP · 3

將紙張吹乾很重要，可以讓紙張恢復到平整的狀態。接著，將飛機機身打上一層水，準備替飛機塑形，筆直的輪廓、彎曲的弧線都要精準到位。當機身完全打好水分之後，於機尾處使用含水量較多的羊毛筆，以橙黃色開始，將剛剛使於用天空的顏色同時倒入，利用轉動畫板的方式，讓顏料反覆流動到你想讓它停留的地方，非常有趣。

STEP · 4

吹乾畫面之後，開始進行地面與行李車的部分。由於逆
光，地面與行李箱為相同色調，我通常會將兩者當成一
個面處理。使用淺淺的紅赭加上歌劇紅打底，過程中再
使用群青、紫色進行混色，然後搖動畫板，行李車靠近
地面的地方是最深的地方，以較濃的派尼灰點一下，靜
置等候至紙張呈半乾的狀態，用手指沾取些許的歌劇
紅，在畫紙上彈出耀光感。

STEP · 5

此時，進入中後段部分，使用接近夕陽背景的黃橘色簡
單描繪遠處的樓房，再利用背景色區分出第二臺航機的
外型，趁水分尚未完全乾燥前，使用焦赭加藍紫色對近
景的機身下方做點觸動作，如此一來，可以區分中景與
遠景的距離感。使用簡單的色塊結構，簡單描繪機身的
圖騰。

STEP · 6 潤飾的工作在每一幅畫裡占了舉足輕重的角色，行李車使用相近色將每一節車身表現出來。右方的貨櫃車身字樣，也以中空填補的方式製造出隱隱約約的字型，並修飾遠方第二輛機身的航空器特徵。

STEP · 7　最後的洗白工作，在機尾洗出耀光的光束還有行李車上的高光，並在地面上使用夾筷子技法洗出
兩道輪胎留白的線條，這幅畫即完成。

天空系列作品

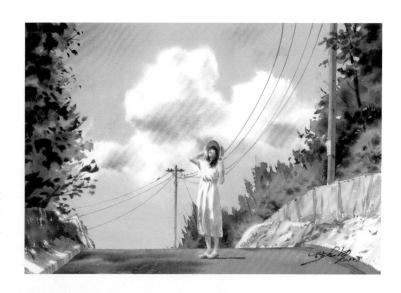

《夏空》

38cm x 28.5cm ／ watercolor ｜ 2023 ｜
photo by a.a_y_grm

其實我的內心住著一位新海誠的靈魂，在人物部分，特別留下大面積的高光，畫中的女士微微抬頭，是否也正在感受夏天炎熱的豔陽。

《早晨的初雪》

38cm x 28.5cm ／ watercolor ｜ 2021 ｜ photo by takayasunset0921

剛甦醒的早晨，乘坐新幹線奔馳在積雪的田野之間，仰望窗外渲染的橙黃色日光，蔚藍的天空也在向我說聲早安。

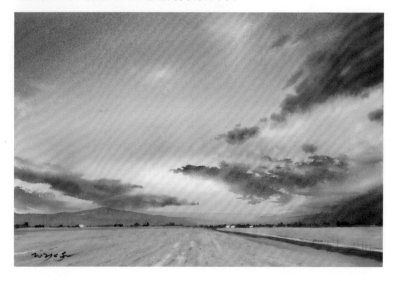

《富士 7-11 の晴天》

38cm x 28.5cm ／ watercolor ｜ 2023 ｜山梨縣

近期示範的不透明水彩畫法，呈現的效果與透明水彩截然不同。我個人非常喜歡這種風格，讓醒目的招牌聳立在白雲之中。

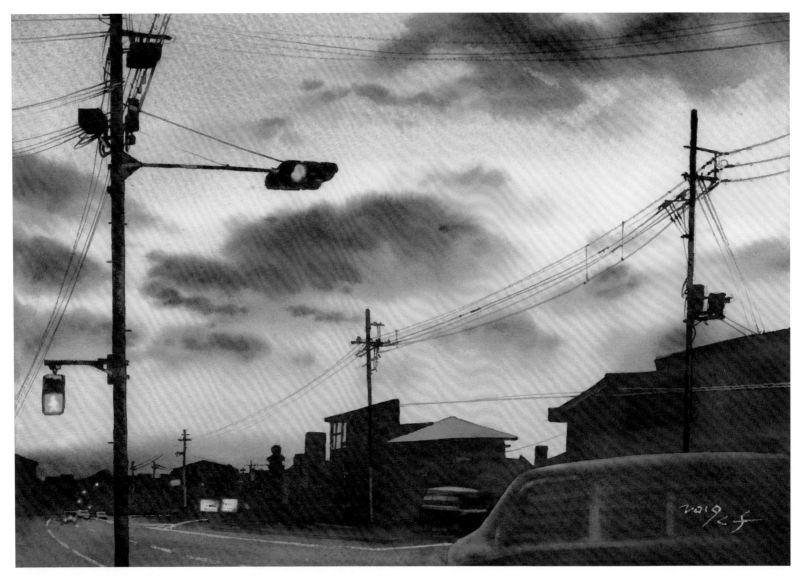

《車行中的夕陽》　　38cm x 28.5cm ／ watercolor ｜ 2019 ｜ photo by Kira Waison Lee

剪影的表現對一般人而言，只要塗上一片死黑，就能表現出明暗的強烈對比，雖然沒有錯，但如果
能在全黑的範圍內鋪陳其他的元素，也許更能讓觀畫者靠近一步，看得更久、更耐人尋味。

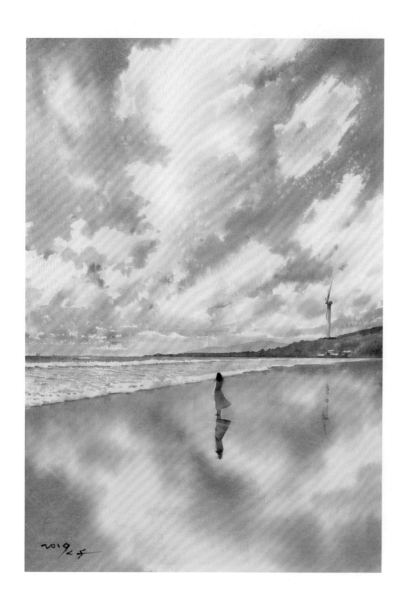

《海邊的聲音》

28.5cm x 38cm ╱ watercolor ｜ 2019 ｜ photo by kaji_nori06

水面上的倒影表現，用色需要比原始主體更深一些。特別表現出雲彩彷彿在流動的透視感，白雲由遠到近、由小變大，帶著些微的速度感。

《期待解封の航站》

38cm x 28.5cm ╱ watercolor ｜ 2020

畫面中右側的富士山其實並不存在，實在是因為太想念了，所以就讓它出現在畫裡。

《綺麗の天空》

38cm x 28.5cm ／ watercolor ｜ 2019 ｜
photo by saaaki69my

天空終於放晴了！今天的天空，充滿了夏日氛圍。

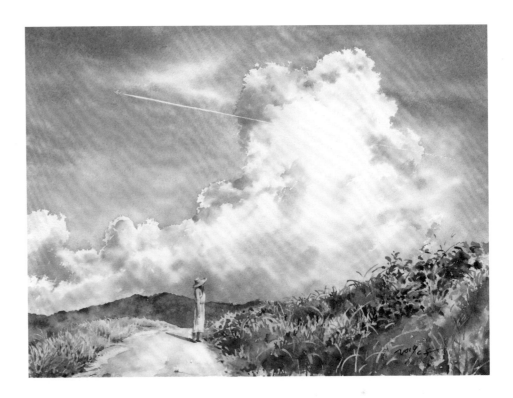

《雲深不知處》

38cm x 28.5cm ／ watercolor ｜ 2021

這張作品是與學生們練習不打稿直接上色的大挑戰，
沒有線稿反而更隨興，看似簡單，卻不簡單。

《摯愛の紅》

28.5cm x 38cm ／ watercolor ｜ 2021

這幅畫畫得率性了些，天空的白雲像極了綻放的花朵，而火
紅的東京鐵塔像積木一般，得以重疊法一層層慢慢堆積。

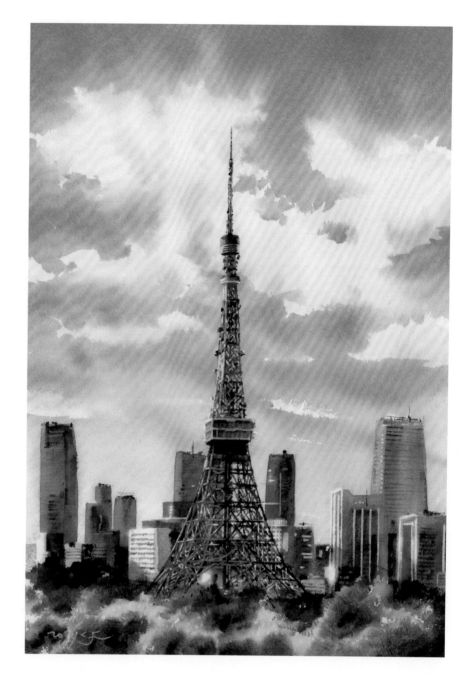

《舷窗外的棉花糖》

28.5cm x 38cm ╱ watercolor │ 2020

解除封印後，你最想去的是哪一個國家呢？
我的心中首選是北海道。

《落日》

38cm x 28.5cm ╱ watercolor │ 2021

不打稿直接上色，沒有線稿反而顯得更自在、隨興。當你看著這幅畫
時，不妨貼近畫面一點，我特別將太陽周圍的氣流表現出來，而雲層
頂端也竄出了微微光芒。

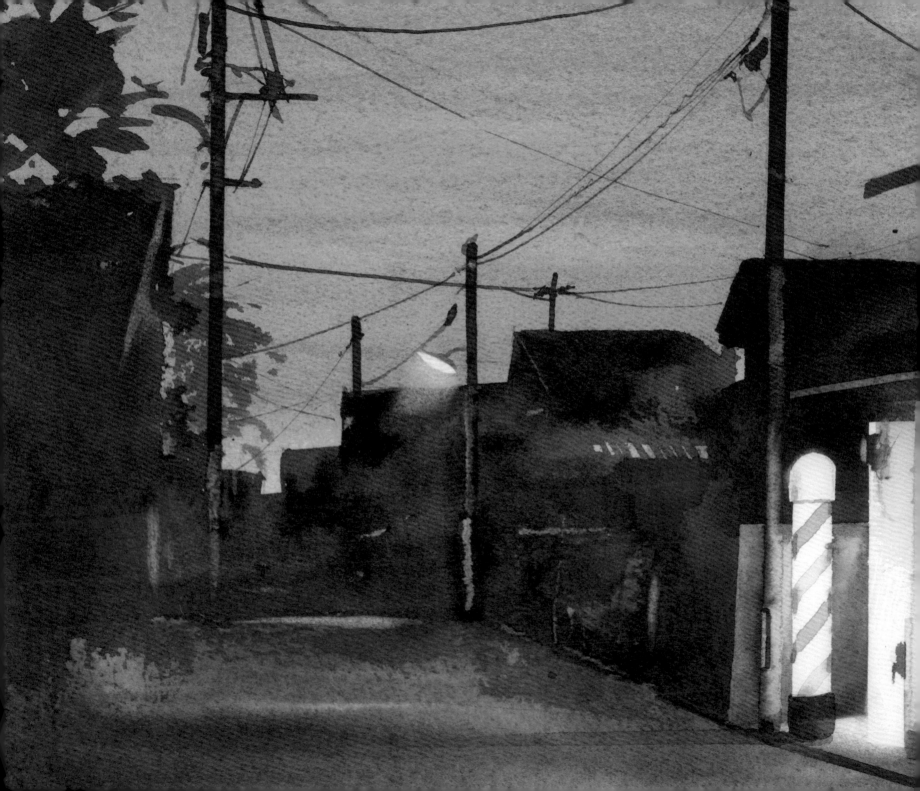

Chapter

8

街景的描繪

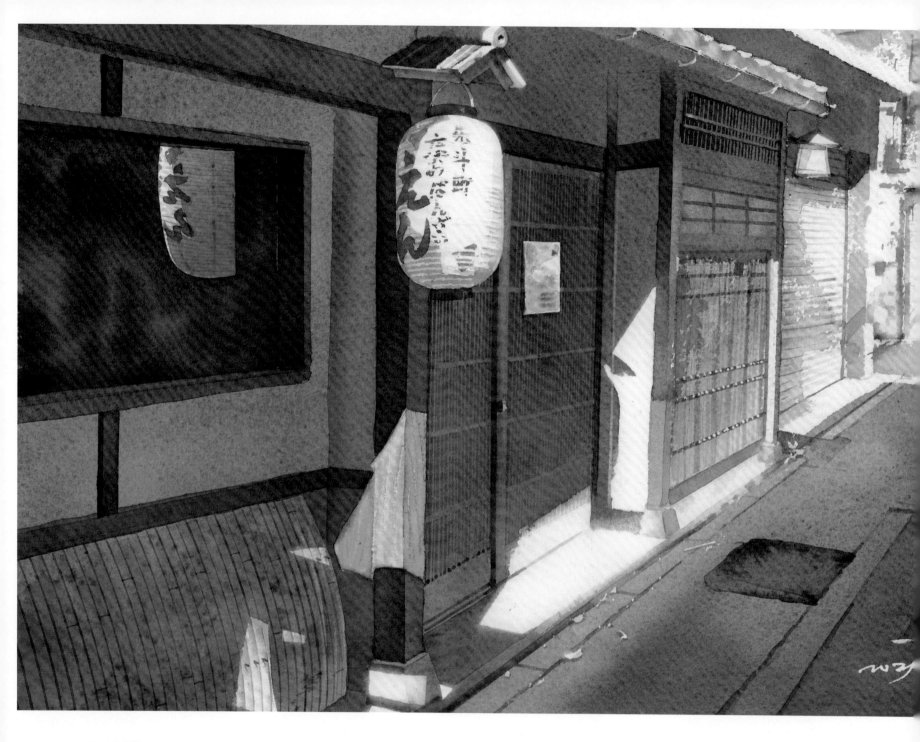

《繁華街的清晨》 38cm x 28.5cm ／ watercolor ｜ 2021｜京都・先斗町

不論是正在學水彩的你，還是已對水彩相當熟練的老手，應該都有畫街景的經驗。我自己有個習慣，只要是有陽光的日子，一定會背著相機出門，隨手將街道的景物拍攝下來，尤其在上午十點前或下午三點之後，是陽光最燦爛的時刻。每一道陽光彷彿都在街道中穿梭，很輕易就能拍攝到有光的街景，我也會仔細觀察街角的物件，例如被掃落的枝葉、隨手丟棄的菸蒂、玻璃窗的倒影、高低落差的階梯等，而觀察這些細節的習慣，也是從開始畫水彩之後才養成的，不知不覺中替生活增添了許多樂趣。

STEP · 1

這是一張帶透視感的街景圖。旅行回來整理照片時，看到這張有著空氣通透感的照片，便決定將它記錄下來。用鉛筆簡略的描繪，留意房子外牆的木條結構是如何構成的。將具有歷史痕跡的前景窗框、吊掛的燈籠及反射在玻璃中的影子描繪出來後，用紙膠帶遮蔽燈籠及地面的圓孔蓋，地面少許飄落的樹葉也一起塗上留白膠，在下一個步驟圖中可看到更清楚的細節。

上第一層的環境色是件很享受的事,將環境光源分割成兩大塊,最亮與最暗面。最亮留白;最暗裡面一定包含著中間暗色,可使用紅赭,用最快速的方式將整個暗區平塗之後,再繼續加入藍紫色、歌劇紅、焦赭,轉動畫板讓所有的顏料渲染在一起。在最暗的區域丟入群青,更暗區域以派尼灰收尾,到這個階段,整張作品的調性就能彰顯出來。吹乾畫面。

STEP · 3

接下來,是最難也最耗時的工程,需要多一點耐心。開始分割畫面,用紅赭將窗框的外型整理出來,窗框的基礎建構出來後,吹乾畫面。再以重疊的方式,表現窗框折角處,在原來的紅赭中以藍紫混色,讓木頭產生轉角的視覺效果,趁顏料未乾之前,加入群青及派尼灰。吹乾畫面。

STEP · 4

許多人看到大門細密的門條就舉雙手投降了，但對我而言，這卻是一個十分療癒的挑戰。雖然看起來數量很多，但畫起來不難。使用沾水筆，將調色盤中所有的顏色混在一起，就能得到混色完美的深色。畫上一條條由遠至近的線條，並留意因透視關係而產生不同寬度的間隙。完成後，先將畫面吹乾，於橫向的木條貼上兩條紙膠帶，用洗白的方式洗出明暗差異，並去除燈籠上的紙膠帶。

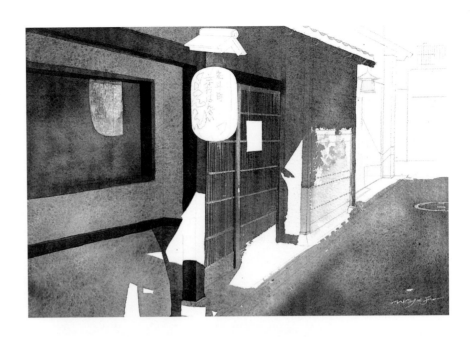

STEP · 5

大門反射的通透感似乎還不夠，使用歌劇紅將大門再罩染一次，這就是透明水彩的魅力，即使畫在原本畫過的區域，第一、二層的細節也不易消失。窗戶需要再加強暗區，既然是暗區，代表相近色與最暗顏色都可以使用。我習慣將調色盤顏料混在一起，平塗在這個區塊，最後再以較濃的群青混入派尼灰點綴，讓窗戶玻璃的反射，暗中有暗，並簡單的描繪燈籠字樣。吹乾畫面。

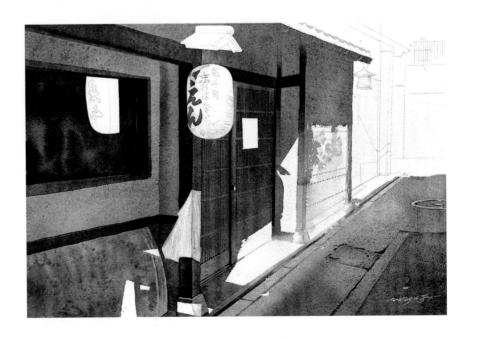

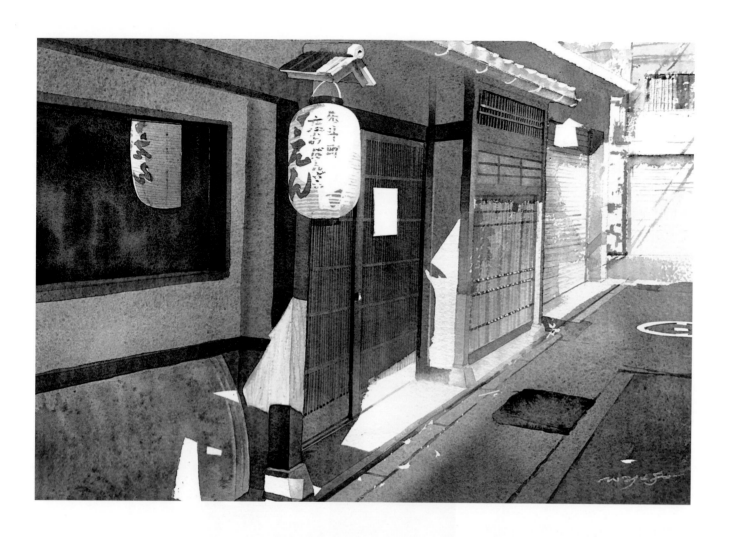

STEP · 6

畫面中的兩個燈籠，有大面積受光及逆光的表現，用淺淺的派尼灰寫出字樣及線條後，吹乾畫面。玻璃內的燈籠使用歌劇紅打底，再分別以紅赭、群青進行混色，如此一來，可以很明顯地區分出內外燈籠。較遠的門窗作畫方式，與大門的畫法相似；盡頭的店家以簡單線條表現即可，使用噴水方式以飛白畫出寫意的筆觸。地面的結構線，明確地描繪出來並去除留白膠。吹乾畫面。

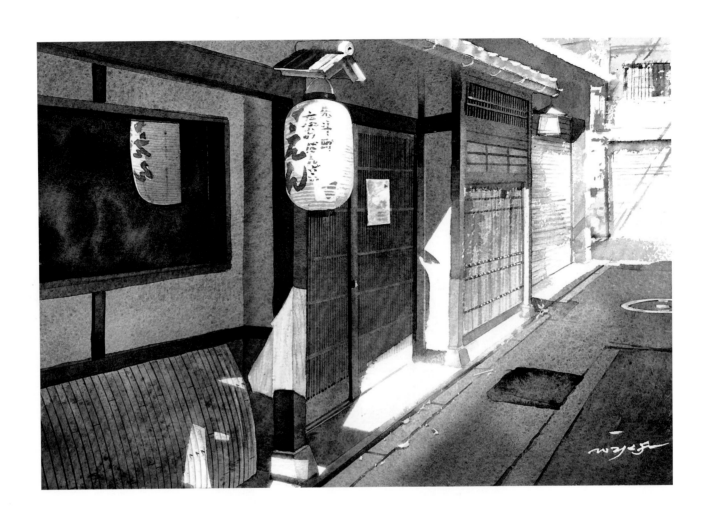

STEP · 7　使用曲線板及沾水筆來描繪門口彎曲的竹片，不但非常精準，也可潤飾窗框與門縫等細節。整體光線的通透感已經很完美了，但還沒結束，地面上的落葉有不同的受光，淡淡的鋪上淺綠及淺黃。最後則是重頭戲，洗白所有可能發光的區域，一個舒服的早晨街道畫面就這樣完成了。

街景系列作品

《在京都尋找妳》

28.5cm x 38cm ／ watercolor ｜ 2021 ｜

京都 ｜ photo by kyotophotos

《山腰上の海風》

38cm x 28.5cm ／ watercolor ｜ 2023 ｜韓國・釜山｜ Google 街景圖

這是 Google 街友舉辦的偽出國線上畫聚的作品，從山腰上俯看的景色似乎特別漂亮。是否有發現顏色的飽和度和以往的作品不同？偶爾我會使用不透明水彩作畫，完成天空渲染後，再以排刷乾刷，讓天空的質感更加柔和細緻。

《你的名字》

28.5cm x 38cm ／ watercolor ｜ 2019 ｜四谷須賀神社｜
photo by Ben Li

感謝畫友 Ben 拍攝這張知名動畫場景，提供給我作為素材。
《你的名字》故事中，男女主角最後在神社前的階梯處尋
找到彼此，跟隨畫作追尋電影的場景，將這份感動永遠保
存下來。

《初晨的自行車》

28.5cm x 38cm ／ watercolor ｜ 2017 ｜東京都

這是 2006 年前往三鷹之森吉卜力美術館的風之步道，途中抓拍巷
內的一景。孩子們騎著腳踏車，看似平凡的街景，但早晨陽光打在
他們身上所產生的微妙變化，讓空氣中瀰漫著青春的幸福。

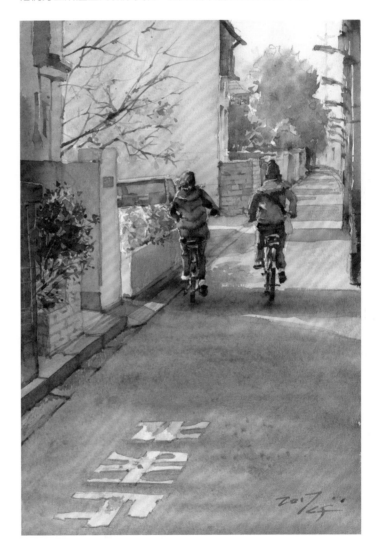

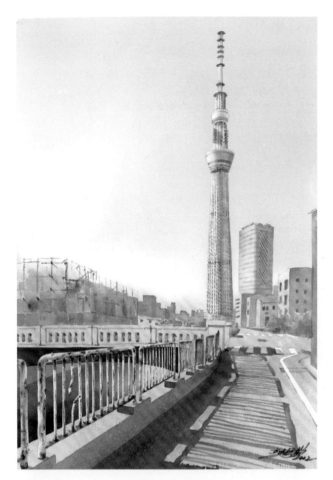

《晴空》

28.5cm x 38cm ／ watercolor ｜ 2022 ｜
東京‧墨田區｜ Google 街景圖

比起東京鐵塔，這棟魔鬼建築好畫多了。晴空塔不知畫過多少幅，對晴空塔的結構也小有研究，大家知道嗎？晴空塔其實不是圓形，而是三角形，有機會可以站到晴空塔底下觀察看看。

《天空の樹》

28.5cm x 38cm ／ watercolor ｜ 2019 ｜東京都‧墨田區

佇立於東京的一棵大樹──晴空塔，塔身的留白膠處理看似複雜，但作畫的過程卻相當刺激，尤其是去除留白膠的那一刻，非常有成就感！支撐塔身的每一根鐵桿都有著完美的漸層表現，這就是水彩的魅力所在。

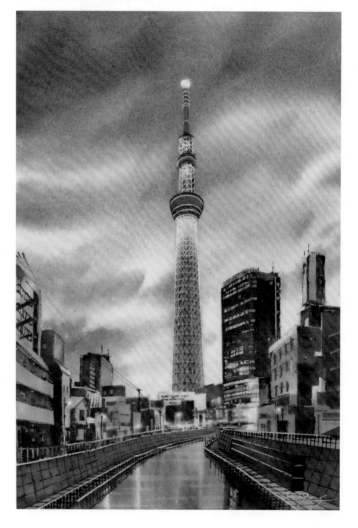

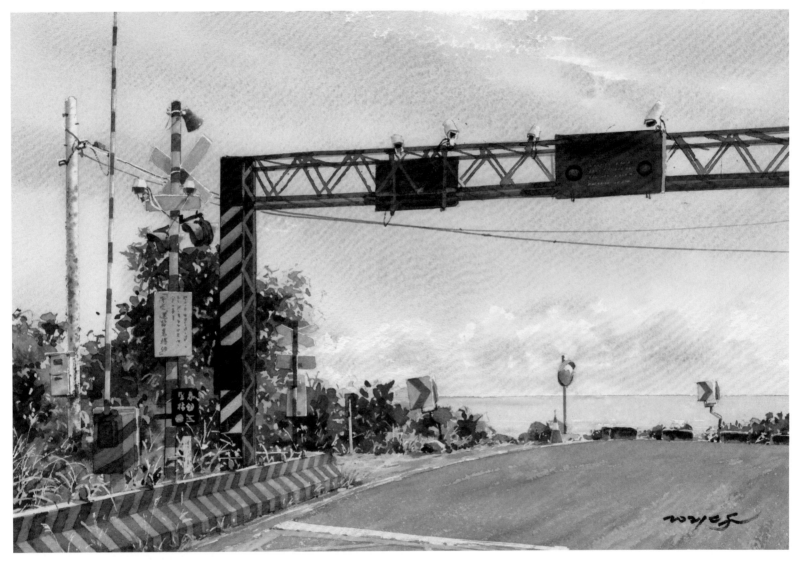

《太麻里平交道前》　38cm x 28.5cm ／ watercolor ｜ 2021 ｜臺東太麻里

與鎌倉高校前駅平交道風景相似度高達 90%，在不能出國的過渡時期，可以前往臺東
太麻里平交道遊玩，除了氣溫和日本不同，這裡可不輸鎌倉高校前駅喔！

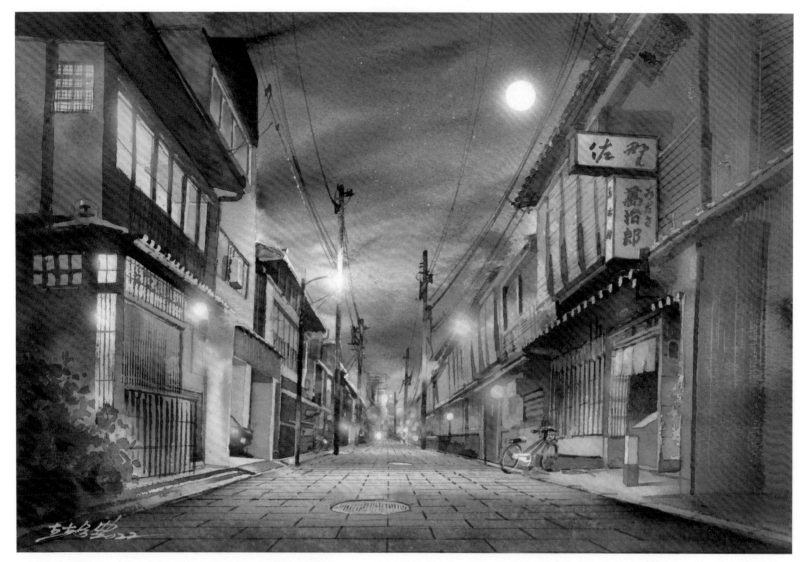

《夜行京都》 38cm x 28.5cm ／ watercolor ｜ 2022 ｜京都

這幅作品畫到一半，便沉沒在防潮箱裡將近半年，整理作品時發現它還躺在角落，於是又拿出來畫了幾筆，一畫就是三個
小時。畫畫就像打球一樣，有時需要一點手感，沒手感時就會經常揮空拍；畫畫若沒手感，彩色也可能會變成黑白。

《祈福》

**38cm x 28.5cm ／ watercolor ｜ 2018 ｜
東京‧明治神宮｜作品已被收藏**

想表現這位女士祈福時，秋天的微風吹拂
著樹上的葉子及輕輕擺動的繩梳，便使用
淡淡的鈷藍作為地面陰影，刻意不讓對比
過於強烈，才能感受到秋日的涼意。

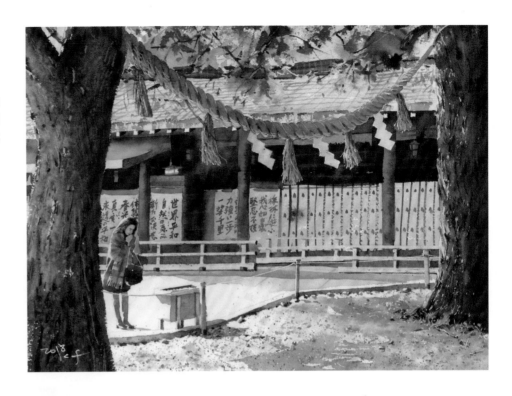

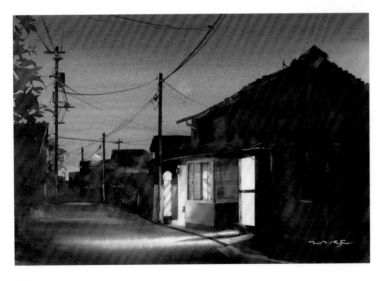

《夜未眠理髮廳》

38cm x 28.5cm ／ watercolor ｜ 2021 ｜ photo by mak_jp

這張作品是在疫情升溫期間所畫，希望大家加油，一
起突破黑暗，期待迎接黎明的到來。

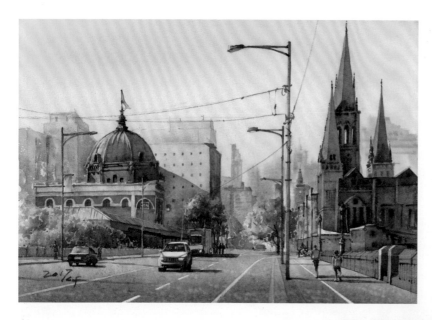

《情定墨爾本》

38cm x 28.5cm ／ watercolor ｜ 2018

這張墨爾本的街景圖，曾是水彩界的三位大師——約瑟夫（Joseph Zbukvic）、阿爾瓦羅（Alvaro Castagnet）、赫爾曼佩（Herman Pekel）聯手作畫的地點，我也跟著小試身手吧！

《有約定的階梯》

38cm x 28.5cm ／ watercolor ｜ 2022 ｜
伊斯坦堡｜ Google 街景圖

爬了好高、好高的階梯，終於找到可以一眼眺望遠方的角度，這幅畫也是參加Google 街友偽出國活動時畫下的作品。

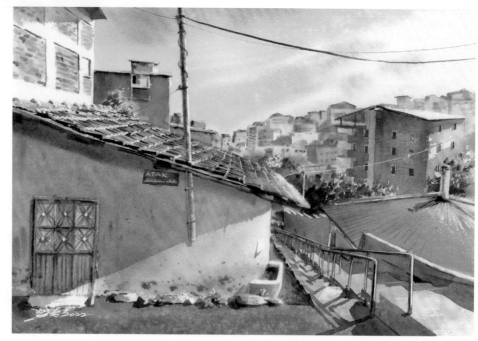

《べんがら屋》

28.5cm x 38cm ／ watercolor ｜ 2020 ｜日本‧岡山｜
photo by jordymeow ｜作品已被收藏

畫面中的究竟是什麼樣的店鋪呢？是湯屋還是旅館？其實這
是岡山一間賣伴手禮的店鋪。充滿濃濃復古味的街道，列入
解封之後必去的景點。特別喜歡鈷藍色所表現的藍色陰影，
這個顏色我也經常用來表現雪地的陰影，讓畫面看起來更加
舒服、透亮。

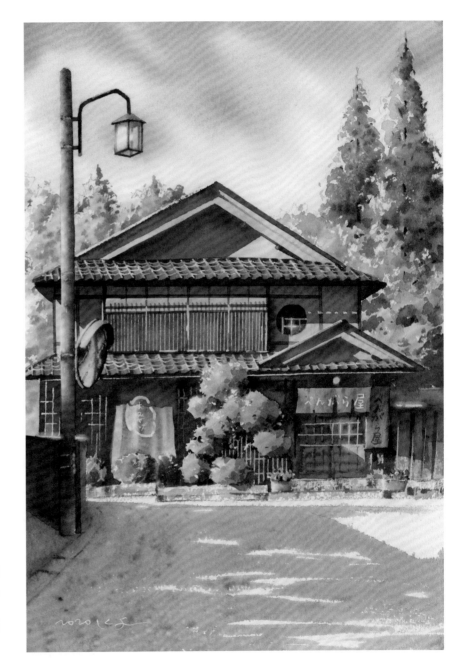

《解憂海產店》　38cm x 28.5cm ／ watercolor ｜ 2022 ｜ Google 街景圖

大面積的留白，用碎塊重疊出每一個陰影，強烈對比讓整個畫面呈現出日正當中的炙熱。

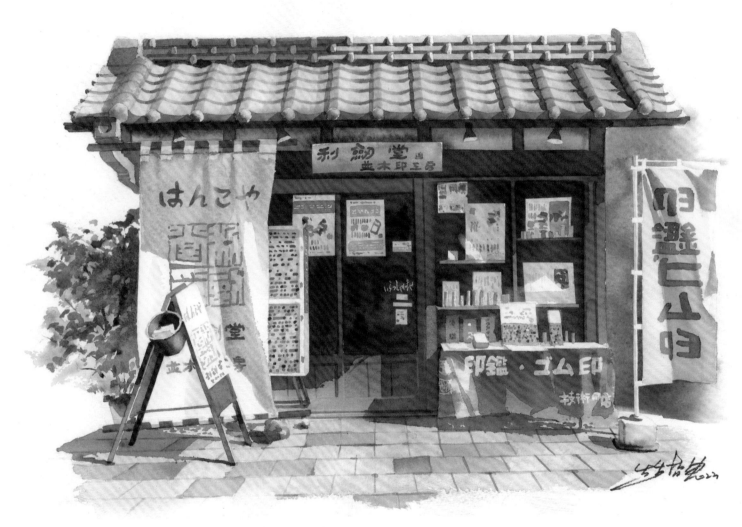

《利劍堂並木印章工坊》　38cm x 28.5cm ／ watercolor ｜ 2021

第一次來到川越，走出川越駅之後我們步行了一段路，進入古老的街道，看到這間雕刻印章店，尋找和我名字相關的印字，
看到眼花卻還是苦尋不著。老闆說客製化訂做印章需要一個月的時間，看來只能一年後再來了。

Chapter

9

光和影的對話

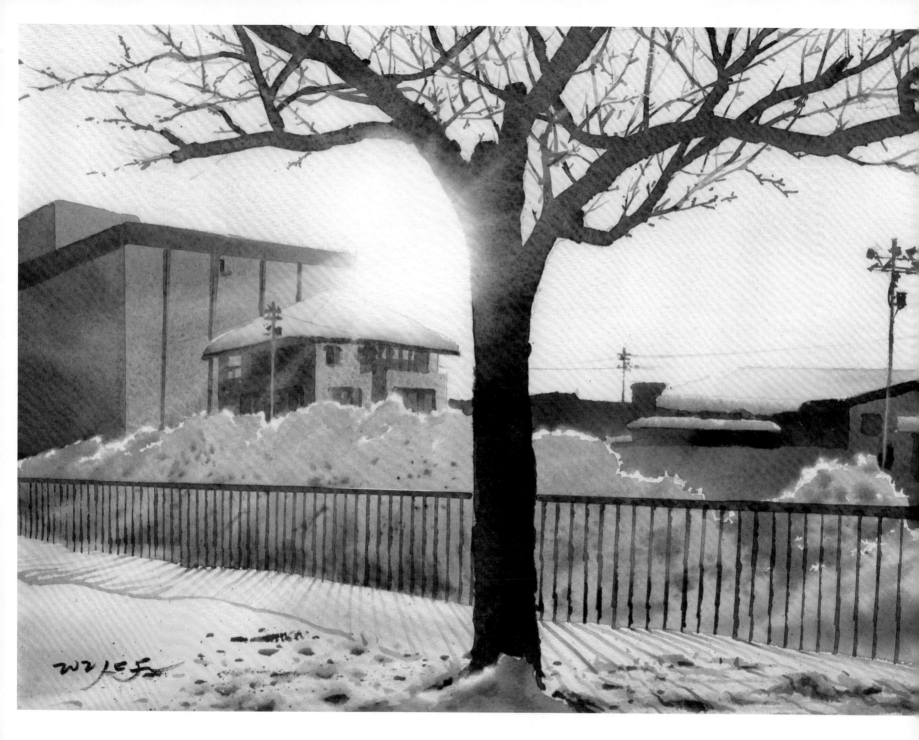

示範作品

《凌晨時分》 photo by hmr_08il

在我的作品當中，不難看出都具備著光的元素，光是靈魂，沒有了光，任何事物都顯得平淡無奇。光影投射在各種不同材質物品上的色彩，都大不相同。而光源方向，更是影響畫面顏色配置的重要關鍵。作畫時，我習慣留下紙張原始的白，唯有紙張的白才是最白，它能表現出飄揚在陽光下的髮絲、樹蔭下流動的光影、暗夜裡舞動的霓虹燈，一起來體驗看看不同光影的效果，會營造出怎樣的氣氛吧！

STEP · 1

在冬天旅行是我最喜歡的事情之一，居住在亞熱帶的我，對雲景有種莫名的憧憬。當我緩緩走在小徑上，清晨的陽光穿透樹枝，灑落在一片被白雪覆蓋的大地上，停下腳步，仔細欣賞這美麗的風景。這樣的畫面，在我心中已構成一幅水彩畫。冬日的枯樹寒枝是畫面中的主角，大膽的將它放置在畫面中間，遠方的日式建築則是平衡畫面的配角，先用鉛筆把這份寧靜的美大致勾勒出來。

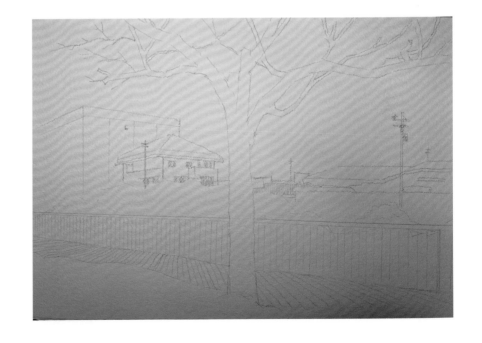

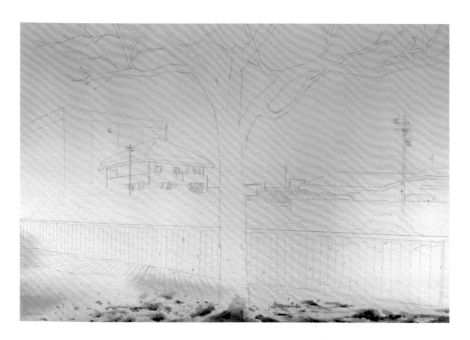

進行上色時，環境色打底是我覺得最有趣且開心的一件事。這個題材寒冷中帶點黃金般的溫暖，可使用色調接近溫暖又寒冷的顏色，例如，淺藍色或紅赭色，營造出既溫暖又帶著些許寒意的氛圍。紅赭色在畫面中隨意放色，再使用歌劇紅散布其中，此時晃動畫板，讓顏料在畫紙上自然遊走。待畫紙微乾，保留些許水分，再使用較濃厚的鈷藍色鋪陳地面上的積雪陰影與塑形。

這幅畫的特色是標準的大逆光，很適合從前景的淺色，慢慢延伸至後景的深色。我的水彩顏料色系不多，但光是這些色系就足夠將每個不同季節的景緻描繪其中。地面的雪堆，由左而右使用歌劇紅搭配紅赭，將整個雪堆填滿，再利用紙面可以流動的濕度，使用鈷藍、藍紫色進行混色。特別是右半邊較暗的範圍，可以群青加強逆光陰影。大範圍的上色區域，在上完色後可輕搖畫板，讓所有顏料能均勻地渲染，再用較濃的派尼灰點觸凹陷與接近地面的區域。

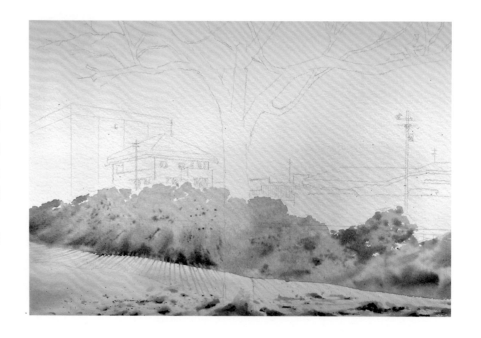

STEP · 4

處理完前景的大塊面積後，左後方的區域就顯得容易多了。但要留意這幅畫的重要氛圍，在於房屋角落旁的那道黃光，請務必保留。先使用乾淨的純黃色開始打底，然後依序加上紅赭、藍紫、焦赭、群青等，慢慢接色至左下角。描繪時，請讓三角屋頂確實留白，並在畫面微乾時，使用圓筆沾水在布面上吸一下，保留些許水分，在黃色光亮處進行濕洗白，洗出微亮光暈。

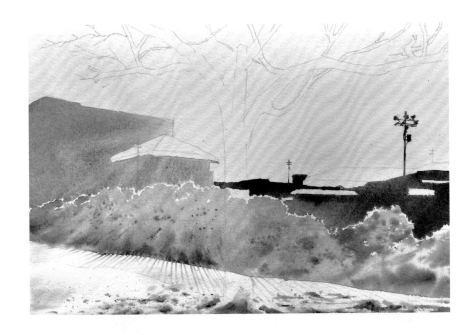

STEP · 5

接著，完成這棵大逆光的枯樹。這是與時間賽跑的技巧，為了搶贏時間，在主要樹幹較粗的分枝進行打水，由淺到深、由水到濃依序上色，以黃色打底，務必讓顏色接在受光黃的邊緣，因為顏料會往四周擴散，須避免深色顏料蓋住高光黃。依序在四周加入紅赭、藍紫、焦赭、群青等顏色，搖晃畫板讓顏料分布均勻，趁顏料未乾，以借色方式使用樹枝筆，快速將細小的樹枝畫上去。此時沒有太多時間思考該畫在哪裡，只能藉著平時的觀察力來開枝散葉。

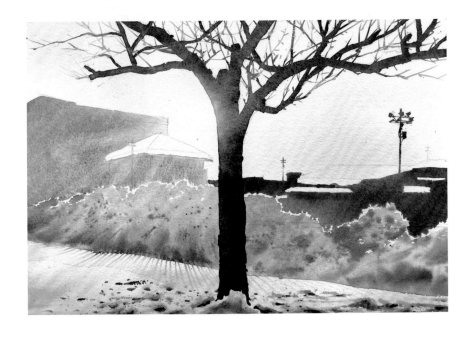

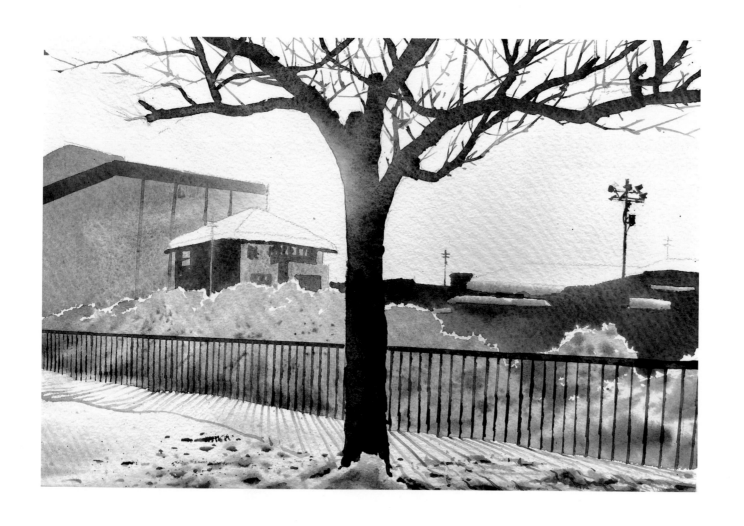

STEP · 6　進入潤稿的部分，使用溝槽尺以夾筷子技法繪製欄杆的直線。將目前調色盤中所有顏料混合，描繪遠方建築結構的細節，慢慢重疊，以近處鮮明、遠處模糊的概念來加筆即可，但不須仔細琢磨。地面的欄杆光影要特別留意，雪堆的視覺起伏來自於光影的形狀，光影的跑位顯得十分重要。

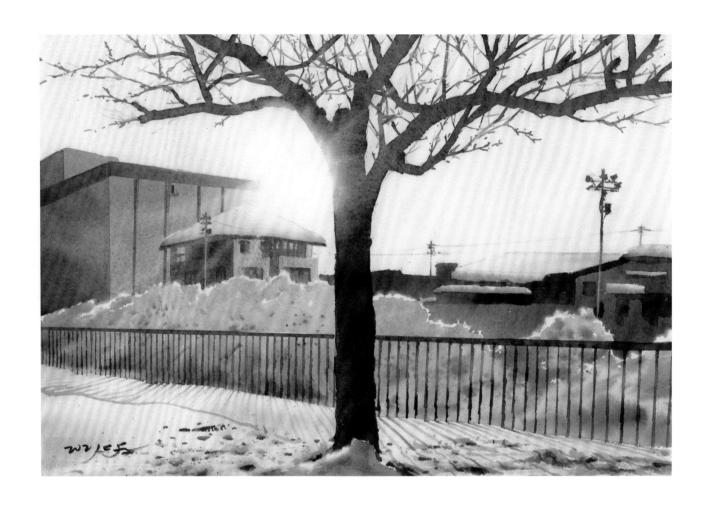

STEP · 7 無光不畫，很多人畫到這裡就停筆了。但其實不然，真正的靈魂在此時才會出現，如何讓紙面上發光，讓觀畫者感受到畫面光的強度，請進行洗白的動作。這幅畫的主要光線，在樹幹的中上端與中景的三角屋頂上緣，大約是一個圓周的範圍，使用圓筆沾水進行繞圓洗白。切勿一筆洗到底，因為可能洗個兩圈，筆上已經髒了，必須重複進行洗筆再洗白的動作。在中景雪堆上緣的反白處也用相同的方式洗白，洗出星芒，就能營造出光亮的感覺。

光影系列作品

《下班喝一杯吧》

28.5cm x 38cm ／ watercolor ｜ 2022 ｜木々家（はやしや）

即使是黑夜，黑色顏料也不是我的首選。群青跟焦赭更能
讓暗黑處充滿層次，像這樣富有個性的深色調，散發著溫
度，讓人想進去多喝一杯。

《雪雨の夜》

28.5cm x 38cm ／ watercolor ｜ 2020 ｜京都

原本是個無風無雨的寧靜夜晚，因為前幾個步
驟讓光源有些變動，臨時改變想法，敲些白雪
上去，瞬間轉變成夜裡突降大雪的寒冬。

《光の市集》　28.5cm x 38cm ╱ watercolor ｜ 2018 ｜大阪空堀商店街

這是一條樸實且井然有序的市場，有暖暖的晨光相伴，走在有緩緩坡度的小路上。我喜歡讓畫作完整呈現當
時的時間、氣候甚至溫度，所以特別保留了每一個物件的高光留白，洗白也是讓畫面發光的要訣。

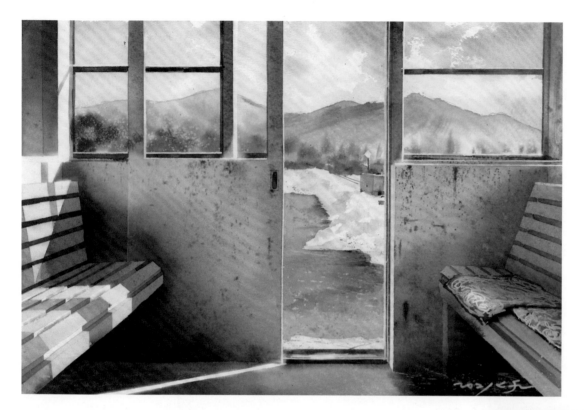

《無人の車站》

28.5cm x 38cm ／ watercolor ｜ 2021 ｜
秋田県・萱草駅

2021 年到角館搭乘秋田內陸線，只
為了拍一列火車，拍攝這列火車得在
萱草駅下車後，步行 30 分鐘內到達
拍攝地點。沿途中的鄉村雪景美的令
人難忘，列車經過橋梁會貼心的減
速，讓橋頭另一端的我們拍照。如此
偏僻的小站，總會有個躲雪的小型室
內空間，感覺非常溫暖。

《王船祭》

28.5cm x 38cm ／ watercolor ｜ 2021 ｜
東港迎王｜ photo by songmatin ｜作品已被收藏

火焰的表現，是整張作品的精隨所在。

《向左轉、向右轉》

28.5cm x 38cm ／ watercolor ｜ 2022 ｜ 小田原市 ｜ Google 街景圖 ｜ 作品已被收藏
大膽使用較深的群青表現陰影，感覺下午四點的陽光更強烈了。

《海の伊根町》

38cm x 28.5cm ／ watercolor ｜ 2023 ｜
京都・伊根町 ｜ photo by OREO 時光旅行

OREO 是我很喜歡的日本旅行達人，總是獨自一人穿梭在日本各個巷弄當中。這張照片中閃爍光芒的海面，耀眼的讓人睜不開眼。

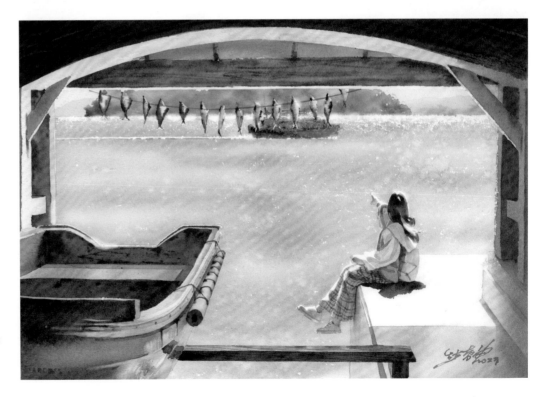

《創意光廊》

28.5cm x 38cm ╱ watercolor ｜ 2022 ｜臺中‧審計新村

光影灑落在廊道上，深深吸引了我的目光。地面木板的反射，
融入了周圍的環境色，這是作畫時必須一同考慮的重點。

《四四南村走走》

28.5cm x 38cm ╱ watercolor ｜ 2022 ｜臺北‧四四南村

在畫紙上描繪陰影的細節，要特別注意光影在門的間隙所產生的
高低差，這關係到視覺自然產生的凹與凸。替陰影上色時，也要
掌握傾斜的角度，較能營造出日落的感覺。

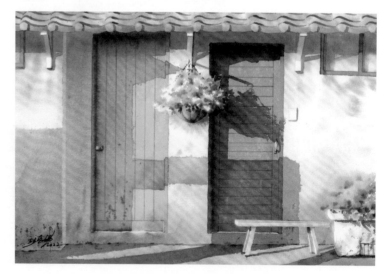

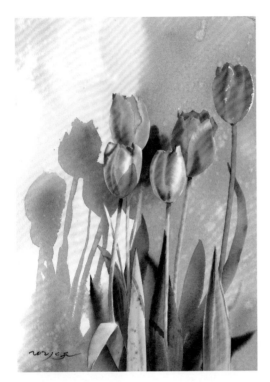

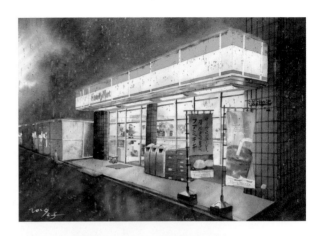

《全家就是你家》

38cm x 28.5cm ╱ watercolor ｜ 2019

不論外面是否颳大風、下大雨，永遠守護著我們的好鄰居。

《久違の香氣》

28.5cm x 38cm ╱ watercolor ｜ 2021 ｜
photo by lonely_shim

花朵一直都不是我的強項，但有光的題材都忍不住想挑戰。完成之後，尤其滿意牆上的光影，越看越美麗。

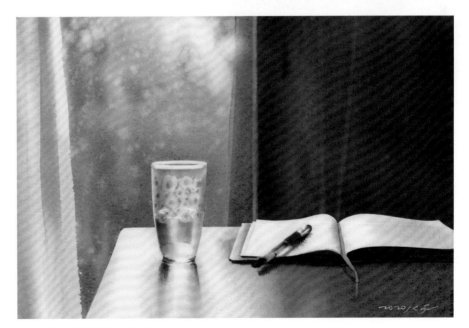

《望著窗外想著妳》

38cm x 28.5cm ╱ watercolor ｜ 2020 ｜ photo by foto_69

示範這幅畫的過程很享受，我對這樣的題材情有獨鍾。畫著畫著，不知不覺也被窗外的朦朧吸引著。

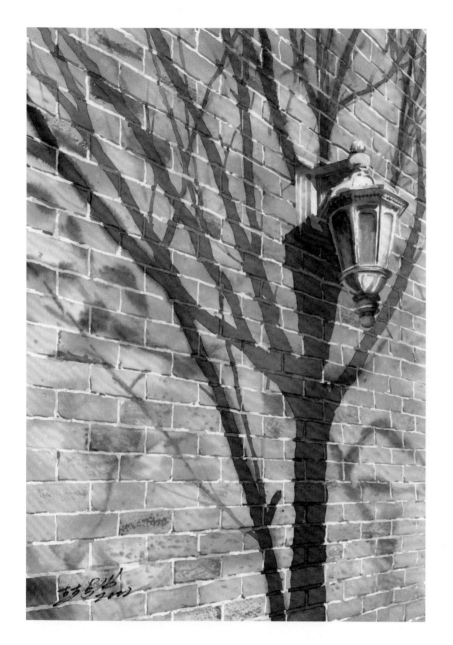

《海之星教堂一角》

28.5cm x 38cm ／ watercolor ｜ 2022 ｜ 北海道‧函館

壁燈隱藏在不起眼的角落，不小心被我發現了。斜面透視不易表現，只要記得越遠越小、越近越大；越遠細節越少、越近細節越多。大家可以看到近景的磚頭呈現出較清楚的飛白效果，自然的粗糙感映入眼簾，而樹影的遠近大小呈現也是相同概念。

《味自慢》

38cm x 28.5cm ／ watercolor ｜ 2016 ｜
鎌倉市‧七里ヶ浜｜作品已被收藏

那天傍晚天空帶著霧濛濛的灰，寒風凜冽，經過這間食堂，門口燈籠黃澄澄的光線，既暖胃也暖心。

《小樽之夜狂想曲》

38cm x 28.5cm ／ watercolor ｜ 2018 ｜北海道・小樽

2017 年初，在小樽音樂盒堂本館門口拍下的照片，當時大約晚上八點多，夜裡的馬路上已沒有太多的行人。冷颼颼的空氣中更能感受到那份寧靜，濕中濕的表現則讓筆觸非常柔和。

《夜色》

28.5cm x 38cm ／ watercolor ｜ 2021 ｜ photo by tokyoluv

畫了很久的一幅畫，中間斷斷續續。這是第一次使用噴槍創作，這項工具可以修飾水彩上色不足的地方，噴出不透明的亮色顏料覆蓋暗黑處，是個不錯的補光媒材。不論是招牌還是路燈上的光，每一處都藏著不平凡的光影。

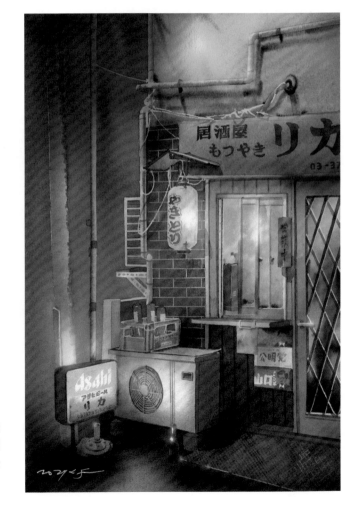

《深夜食堂》

38cm x 28.5cm ╱ watercolor ｜ 2020 ｜京都

拍攝於京都祇園的照片，深夜裡來來往往的藝妓，低頭穿過門簾，微微的光影留白，也在飄動的布簾上產生變化。

《矮牆上的春天》

28.5cm x 38cm ╱ watercolor ｜ 2018

陽光是我生命中的摯友，沒有它，畫作就缺少了生命。

《藍色の天際線》

38cm x 28.5cm ╱ watercolor ｜ 2023 ｜ photo by yusa__style_

藍色可以是憂鬱，也可能是一種思念。

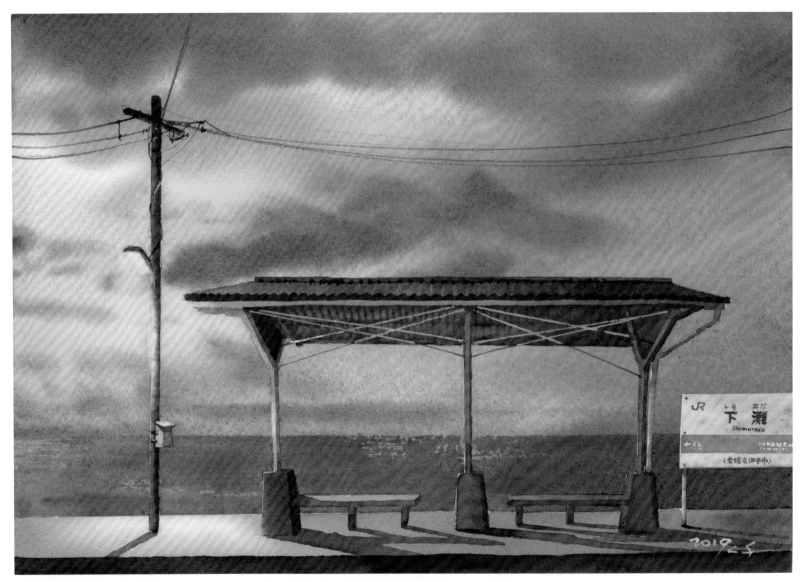

《靠海の無人車站》　38cm x 28.5cm ／ watercolor ｜ 2019 ｜愛媛縣・下灘駅

我喜歡安靜的日本街景，早晨有藍天迎接你走出飯店，展開一天的行程；夜晚有寧靜的夕陽，
引領你回到住宿旅館。旅行的每一天，都充滿無限幸福。

光之彩：風景水彩畫的基本

作　　者｜林哲豐 Che Feng Lin

責任編輯｜楊玲宜 ErinYang
責任行銷｜袁筱婷 Sirius Yuan
封面裝幀｜謝捲子 Makoto Hsieh
版面構成｜黃靖芳 Jing Huang
校　　對｜鄭世佳 Josephine Cheng

發 行 人｜林隆奮 Frank Lin
社　　長｜蘇國林 Green Su

總 編 輯｜葉怡慧 Carol Yeh
主　　編｜鄭世佳 Josephine Cheng
行銷主任｜朱韻淑 Vina Ju
業務處長｜吳宗庭 Tim Wu
業務主任｜蘇倍生 Benson Su
業務專員｜鍾依娟 Irina Chung
業務秘書｜陳曉琪 Angel Chen、莊皓雯 Gia Chuang

發行公司｜悅知文化　精誠資訊股份有限公司
地　　址｜105臺北市松山區復興北路99號12樓
專　　線｜(02) 2719-8811
傳　　真｜(02) 2719-7980
網　　址｜http://www.delightpress.com.tw
客服信箱｜cs@delightpress.com.tw
ISBN：978-626-7406-28-1
初版一刷｜2024年02月
建議售價｜新台幣580元

國家圖書館出版品預行編目資料

光之彩：風景水彩畫的基本 / 林哲豐著. -- 初版. -- 臺北市：悅知文化精誠
資訊股份有限公司, 2024.02
　面；　公分
ISBN 978-626-7406-28-1(平裝)

1.CST: 水彩畫 2.CST: 繪畫技法 3.CST: 畫冊

948.4　　　　　　　　　　　　　　　112022846

本書若有缺頁、破損或裝訂錯誤，請寄回更換
Printed in Taiwan

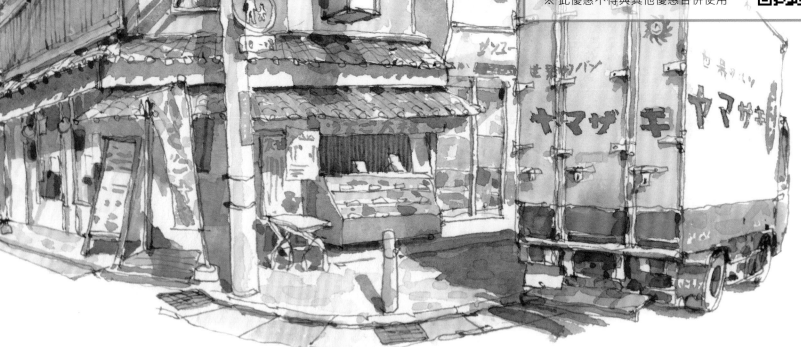

大阪八吉ご女福。

光是靈魂，沒有了光，
任何事物都顯得平淡無奇。

——————《光之彩：風景水彩畫的基本》

請拿出手機掃描以下QRcode或輸入
以下網址，即可連結讀者問卷。
關於這本書的任何閱讀心得或建議，
歡迎與我們分享 ☺

https://bit.ly/3ioQ55B

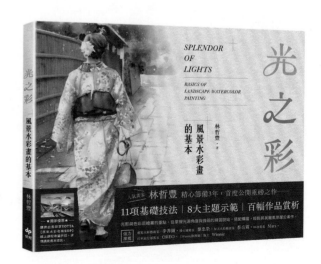